英 雄　　　動 作　　　Coding　　　學 習　　　漫 畫

三民書局

© 　Coding man 01：Bug王國的次元侵略

著 作 人	宋我論　k-production
繪　　　者	金瑨守
監　　　修	李　情
審　　　訂	蘇文鈺
譯　　　者	顧娉菱
責任編輯	朱君偉
美術設計	郭雅萍
發 行 人	劉振強
發 行 所	三民書局股份有限公司
	地址　臺北市復興北路386號
	電話　(02)25006600
	郵撥帳號　0009998-5
門 市 部	(復北店)臺北市復興北路386號
	(重南店)臺北市重慶南路一段61號
出版日期	初版一刷　2019年1月
編　　　號	S 317830

行政院新聞局登記證局版臺業字第○二○○號

有著作權‧不准侵害

ISBN　978-957-14-6553-1　　（平裝）

http://www.sanmin.com.tw　三民網路書店

※本書如有缺頁、破損或裝訂錯誤，請寄回本公司更換。

英雄　動作　Coding　學習　漫畫

01 Bug王國的次元侵略

作者：宋我論、k-production｜繪者：金堪守
監修：李情｜推薦：韓國工學翰林院
譯者：顧娉菱｜審訂：蘇文鈺

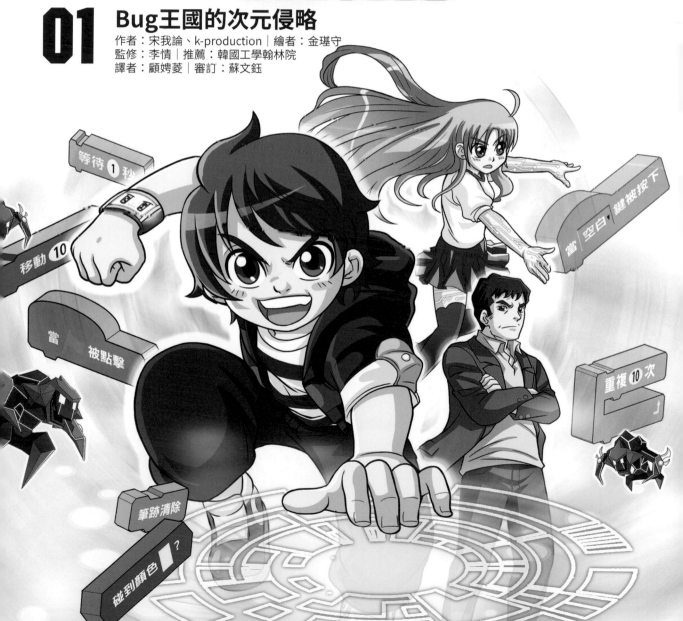

前　言

在第四次工業革命的時代下，需要的已不再是具備各種知識的人才了！比起一味的累積知識，能夠將至今為止那些大量的知識變得有價值、並且活用它們的人，才是最重要的。

你能想像沒有電視、洗衣機、汽車和電腦的生活嗎？

　　透過電力控制而發明出各種功能的生活用品及交通工具，使得我們的生活大大的改變。若再深入的探討，甚至還有人工智慧、機器人、無人駕駛車等更深一層的發明，而這些東西一定會對現代人的生活造成莫大的影響。為了要讓所有的機器能夠正常運作，coding是不可或缺的，而我們也要為了能夠活用coding加強自己的能力。

　　Coding教育的目標是要發掘能夠以合理性、邏輯性思考的人才，從前那種為了程式設計而只著重背誦的教育已經過時了。就目前來說，對於解釋什麼是coding、該如何學習coding，這樣的系統根本還沒籌備完成，所以在這樣的狀況下，最重要的事情就是積極地去認識coding了，以此為出發點的教育，可以培養系統性思考及有效的程序控制等適合這個時代的人才。也就是說，coding不僅非常重要，也是很有趣的事。

　　被稱為數位時代第二外語的coding！
怎麼辦？要從哪裡開始呢？

　　我們為了找尋這個問題的答案而苦惱很久，最後這本書的主角誕生了，就是「劉康民」。劉康民是在這個急需coding的世界上，一天一天地增進自己實力，如同英雄般的人物。

　　各位！Coding man到底是如何誕生的？他是用什麼方法來學習coding，並且讓自己日益進步呢？還有，在學習coding之路上又會受到什麼阻礙呢？

請好好的期待吧！大家若能感受到Coding man的魅力，也一定能充分理解coding的世界！

Dasan兒童圖書 全球性學習漫畫企劃組

推薦序

李　情 (大光小學　教師)

　　看來你目前對「coding」這個單字還很生疏，但這對學習電腦的人而言卻是再熟悉不過了。最近，coding不只是在小學，甚至國、高中都獲得了很大的關注，那是因為人類正在經歷被稱為「第四次工業革命」的嶄新變化，作為活在這個時代的人類，需要對coding有正確的理解，以及相當的興趣才行。我相信*Coding man*系列可以幫助小學生們，利用趣味的方式理解陌生的coding，透過書中的主角康民而逐步對coding產生親近感，學習到連結在漫畫情節中的大量知識與概念，效果值得期待。

韓國工學翰林院

　　韓國工學翰林院主要目標是發掘對技術發展有極大貢獻的工學技術人員，同時對於這些人員的學術研究、事業提供協助。現在正處於人工智慧的時代，全世界都陷入coding熱潮，韓國對於軟體與coding相關課程的興趣也與日俱增。*Coding man*系列是coding教育的起點，而本書是第一本將電腦知識、coding及Scratch這個程式有趣地融入故事中的漫畫，所以即使是對coding沒興趣的學生，也會產生「我想更了解coding」這樣的想法。

蘇文鈺 (成功大學資訊工程系　教授)

　　我是資工系老師，卻不覺得所有人都要來學程式，包含小孩子在內！如果你對計算機有興趣，也許先別急著去讀計算機概論。這是一本用比較簡單還加入圖解的書，方便你了解計算機領域裡的部分內容。如果你對於這些東西感到興趣，再開始接觸程式設計也不遲。我所能做的建議是，電腦是一個有趣的東西，不只是可以用來玩遊戲等娛樂，還可以幫助你做好很多事，在未來，幾乎每個人的生活都離不開電腦，即使只是用人家設計的應用軟體，能善用它總不是壞事，如果真的對電腦科學有興趣，這可是會讓人廢寢忘食，值得用一生去投入的喔！

本書常出現的單字

#coding #二進位 #bit

#電腦與人類 #程式設計師

#Scratch #邏輯

#能夠做好coding的方法 #bug #debug

#coding教育 #Coding man

#程式語言

#積木型程式語言

目次

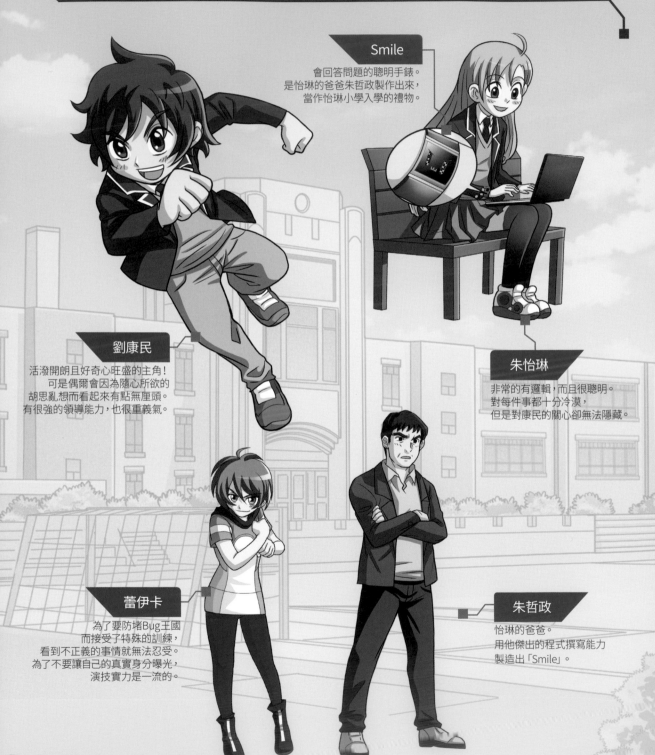

登場人物

Smile
會回答問題的聰明手錶。
是怡琳的爸爸朱哲政製作出來,
當作怡琳小學入學的禮物。

劉康民
活潑開朗且好奇心旺盛的主角!
可是偶爾會因為隨心所欲的
胡思亂想而看起來有點無厘頭。
有很強的領導能力,也很重義氣。

朱怡琳
非常的有邏輯,而且很聰明。
對每件事都十分冷漠,
但是對康民的關心卻無法隱藏。

蕾伊卡
為了要防堵Bug王國
而接受了特殊的訓練,
看到不正義的事情就無法忍受。
為了不要讓自己的真實身分曝光,
演技實力是一流的。

朱哲政
怡琳的爸爸。
用他傑出的程式撰寫能力
製造出「Smile」。

Bug王國

Coding世界的邪惡勢力。
Coding世界的系統都必須倚賴coding的操作，
和人類世界是不同次元的存在。

Bug國王的翅膀

Bug王國的領導者。
其中一邊的翅膀就超過五公尺。
指揮X-Bug去侵略併吞
人類世界的就是Bug國王？
他的真面目究竟長什麼樣子呢？

X-Bug

Bug王國的第二領導人。
服從Bug國王的命令，
實行挾持人類並使其感染bug病毒
這項作戰計畫的總指揮。

小囉嘍Bug

入侵人類世界，
執行上級交代任務的低階Bug。
由於bug實力不強，
所以變身成人類時看起來不太自然。

其他登場人物

劉康民的父母親

景植、泰俊

煥希

宥彩

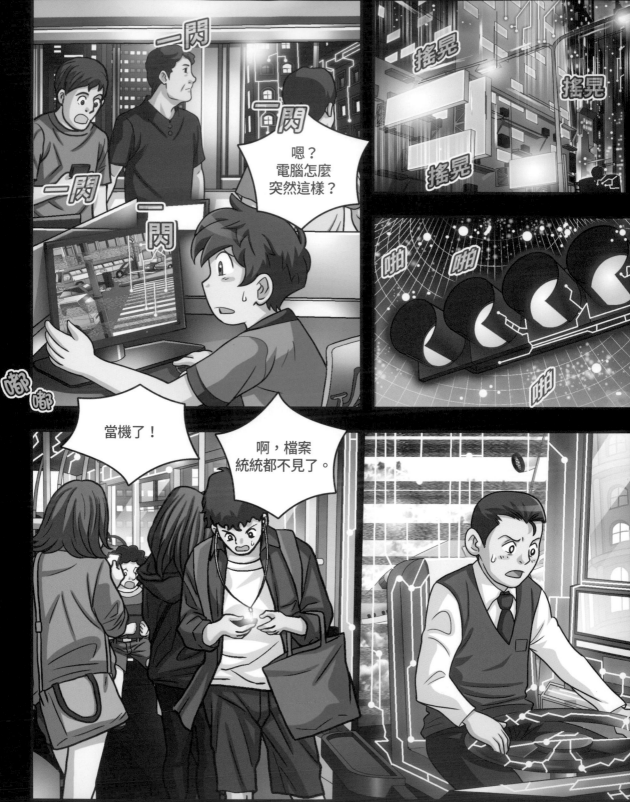

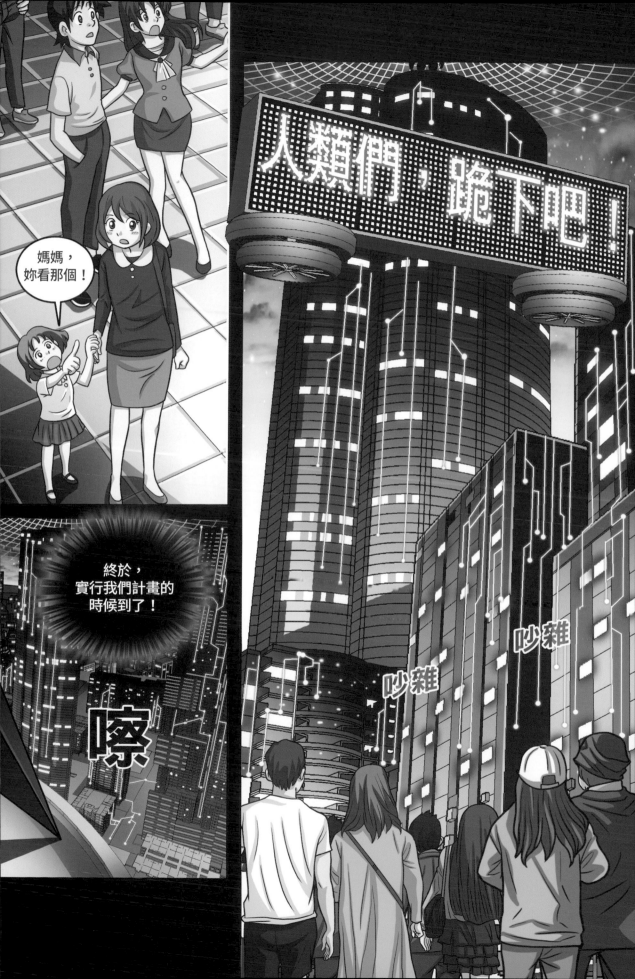

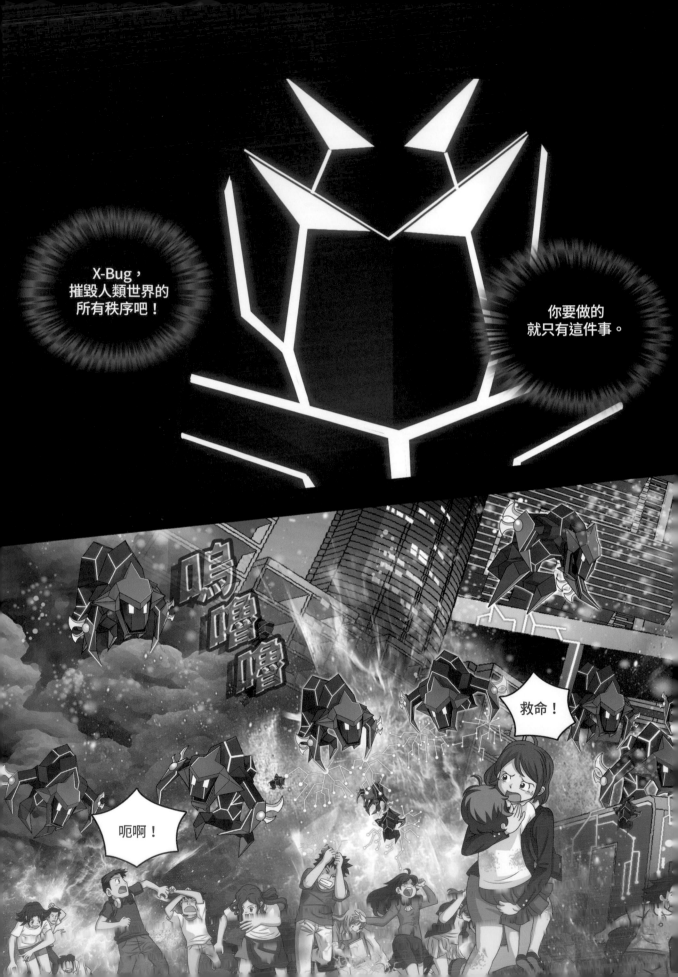

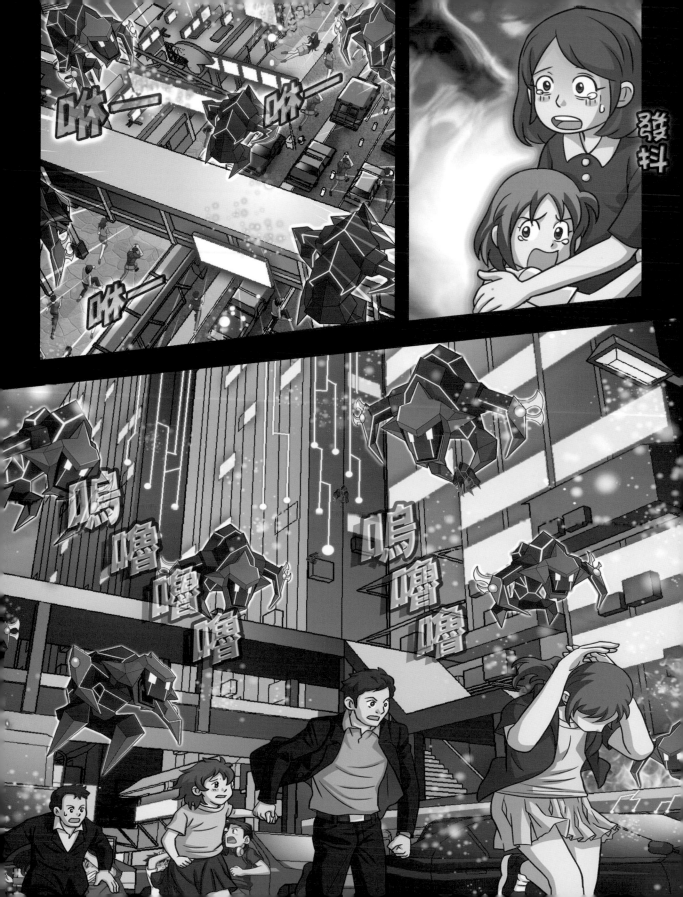

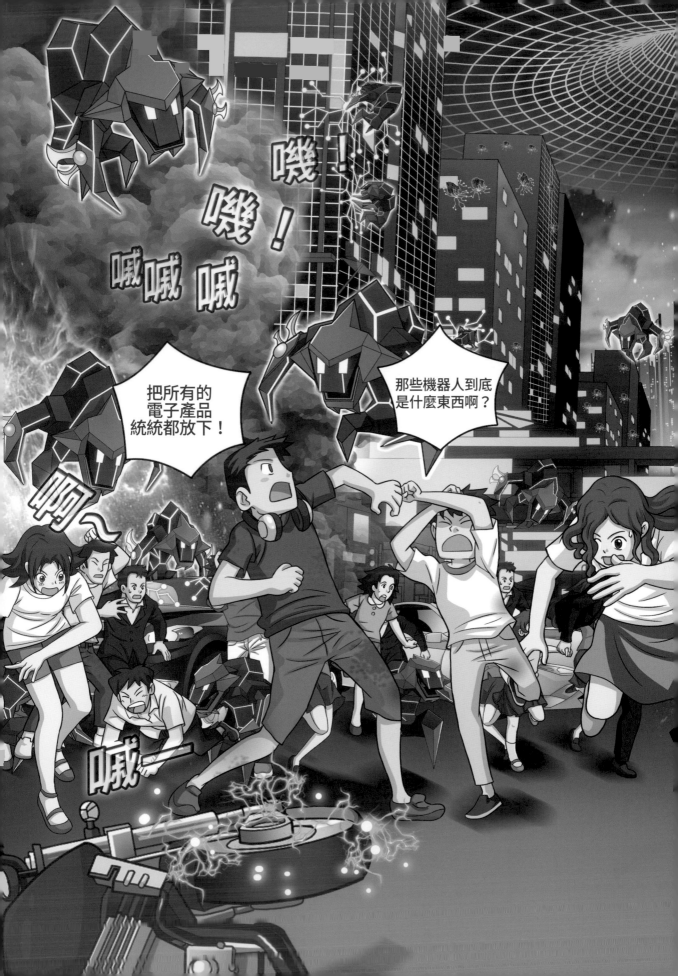

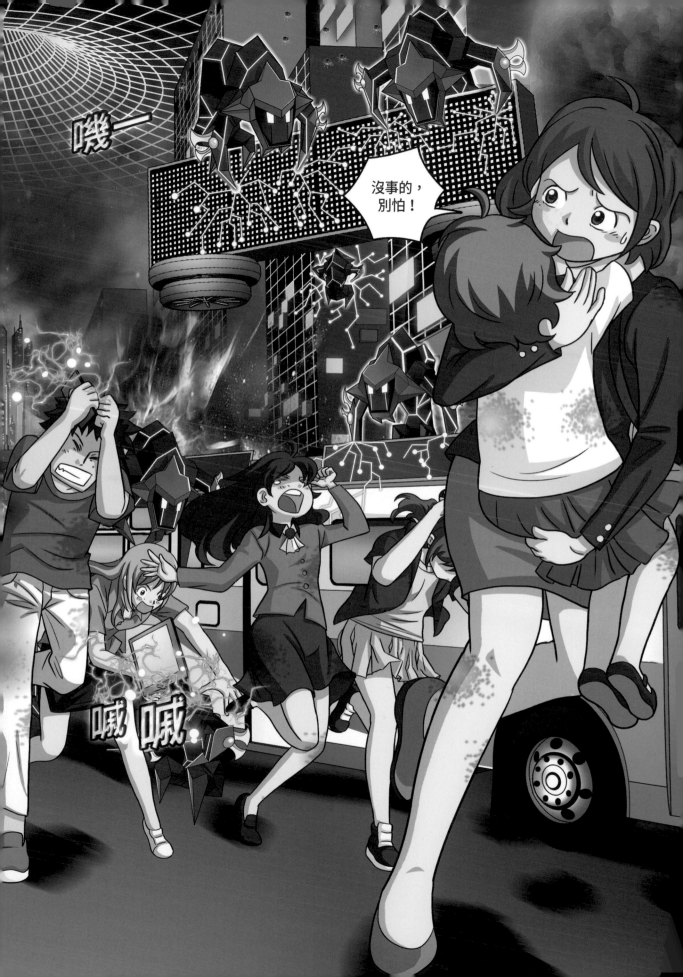

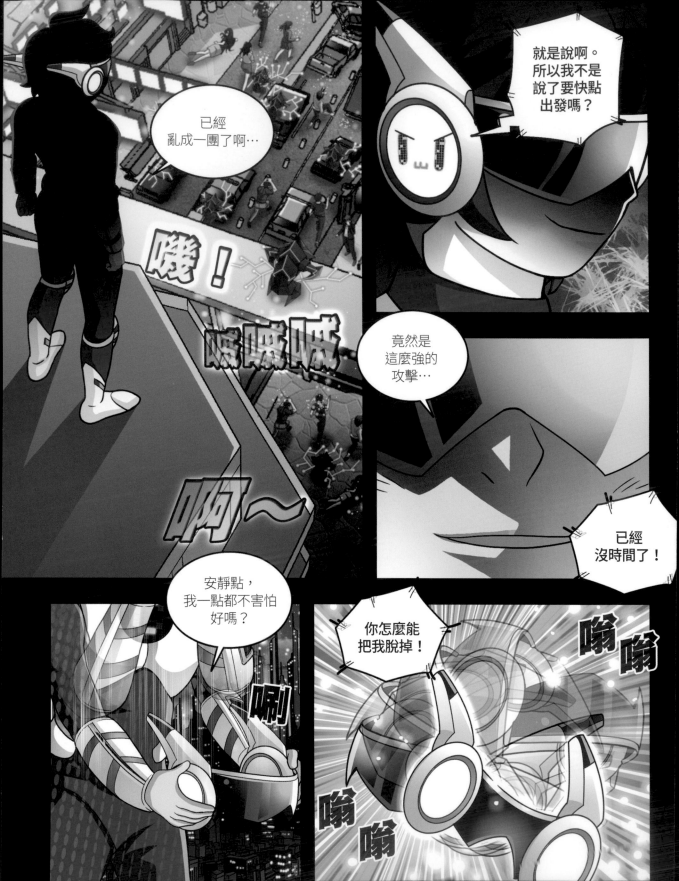

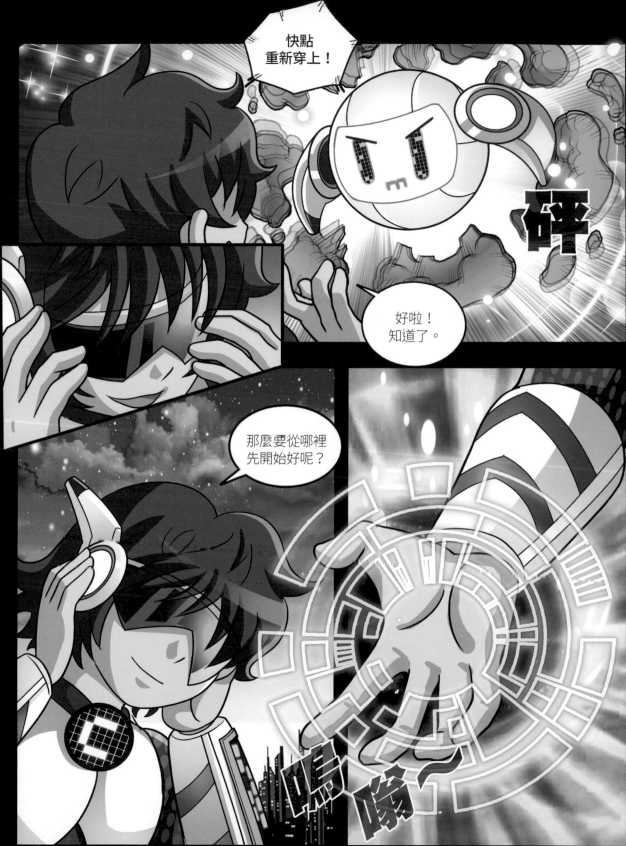

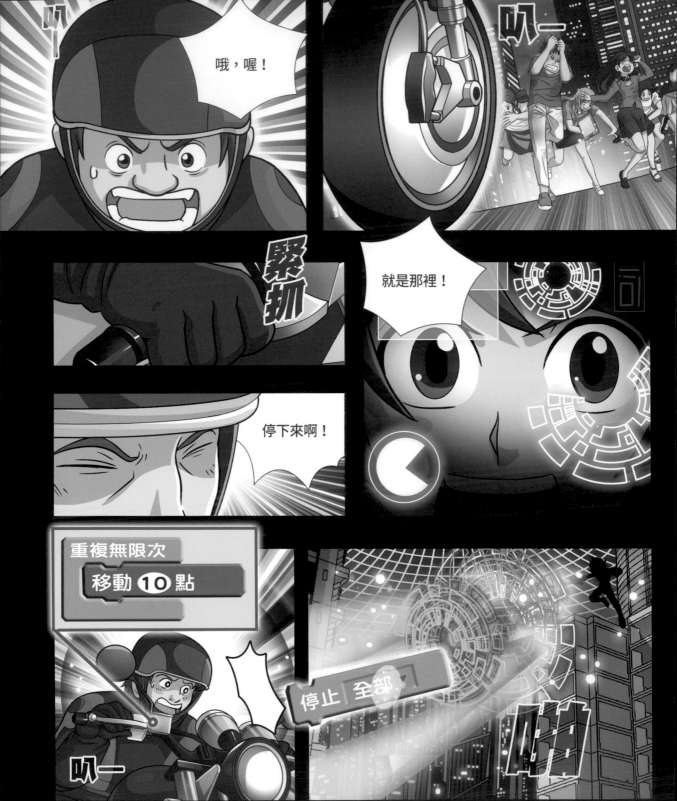

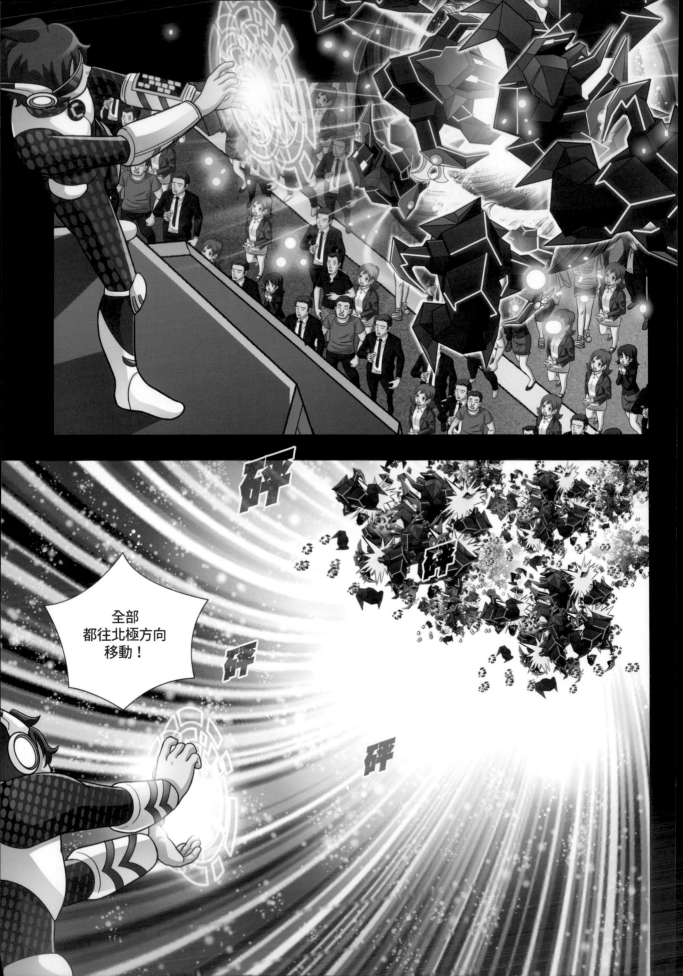

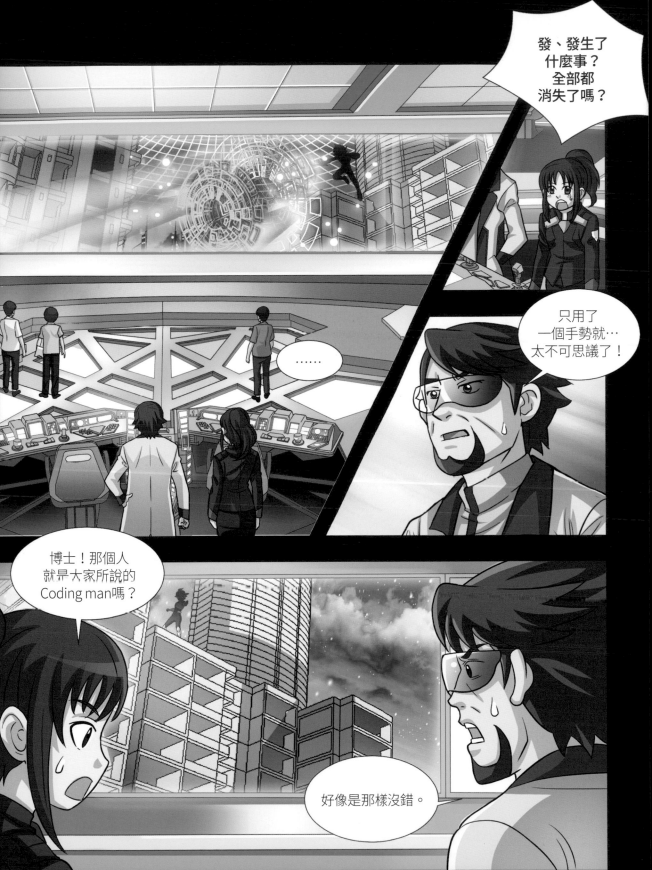

3個月前

到底是怎麼回事啊！

可怕的飛機事故，身分不明的惡勢力們。
還有怡琳突如其來的告白？
康民好混亂啊！

煥希果然很親切呢！

為什麼這麼說？

我新買了一臺平板電腦，煥希幫我設定了*螢幕顯示。

拿

設定什麼？

這種事情我也會啊～

有了新的平板電腦，我送妳一本電子書當禮物吧！

真的嗎？

《旅行途中》

嗶一

*螢幕顯示：可以把資料呈現在畫面上讓人看到的技術。

哇～太棒了。

哼！我明天就要去那裡了。

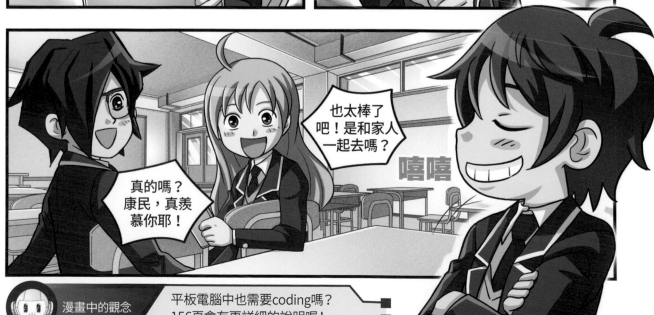

真的嗎？康民，真羨慕你耶！

也太棒了吧！是和家人一起去嗎？

嘻嘻

漫畫中的觀念　平板電腦中也需要coding嗎？
156頁會有更詳細的說明喔！

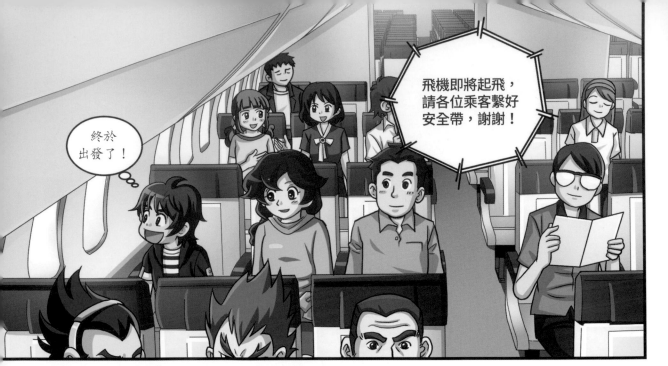

飛機即將起飛，請各位乘客繫好安全帶，謝謝！

終於出發了！

轟隆隆

唰——

雨下的真大…

沒關係，不用擔心。

現在幫您送上飛機餐。

哇！

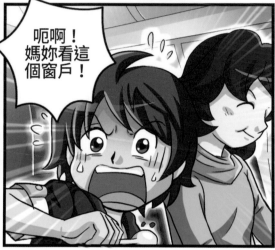

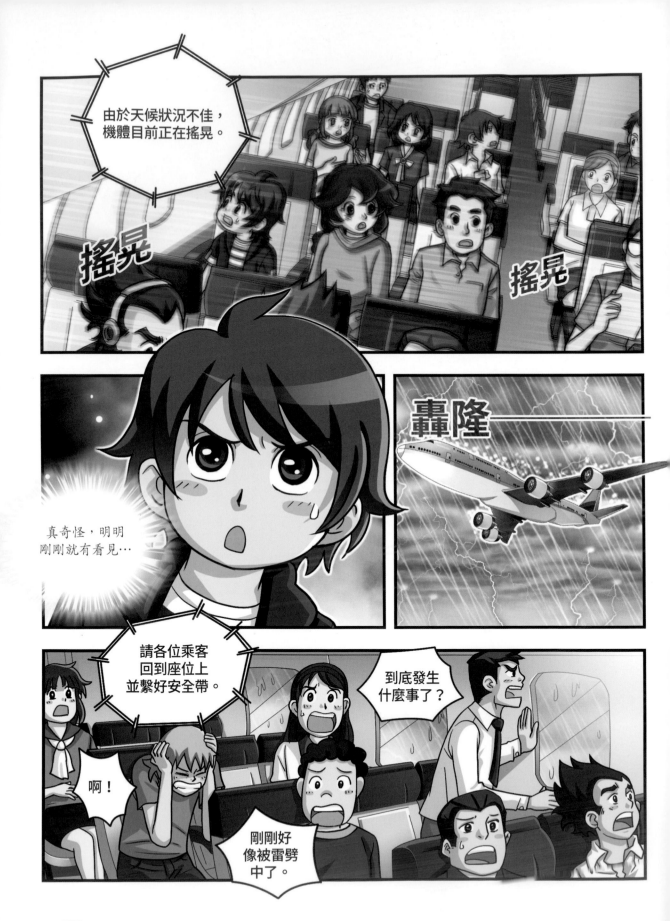

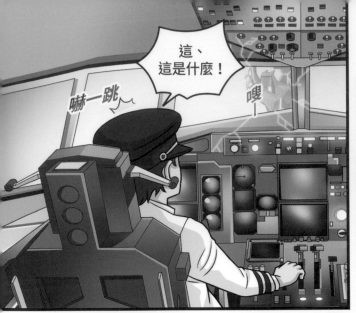

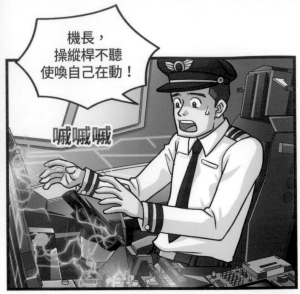

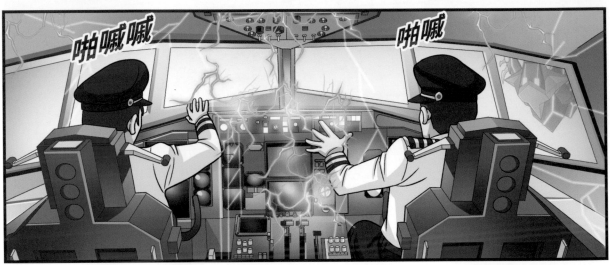

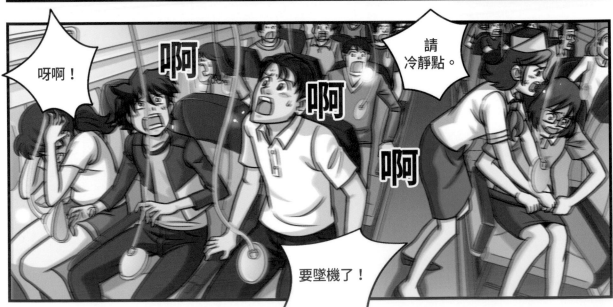

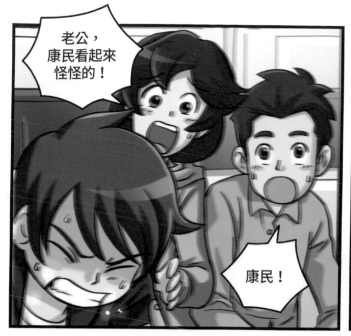

老公，康民看起來怪怪的！

康民！

大家有危險！

嗚嗡

嗚嗚嗡

呃…！一定要阻止。

啪啪

唰沙沙沙

到底是怎麼回事啊！　**35**

嗡 嘰 嘰 嘰 嗡 嘰

正在恢復了！

為什麼沒辦法讓它感染病毒呢？

撤退！

咻 咻 咻 咻

竟然有妨礙者出現了。

呼～好險沒有墜機。

嗡 嗡

到底是怎麼一回事啊？

嗡

到底是怎麼回事啊！　**37**

和人類世界不同次元的世界——
Bug王國的基地

發生異常現象。

你說沒辦法
感染病毒嗎？

是的，不論
怎麼感染，一點
反應都沒有。

從來沒有
出現過這種
狀況…

原來是毫無用處
的人類啊，消除
他的記憶然後把
他丟掉吧！

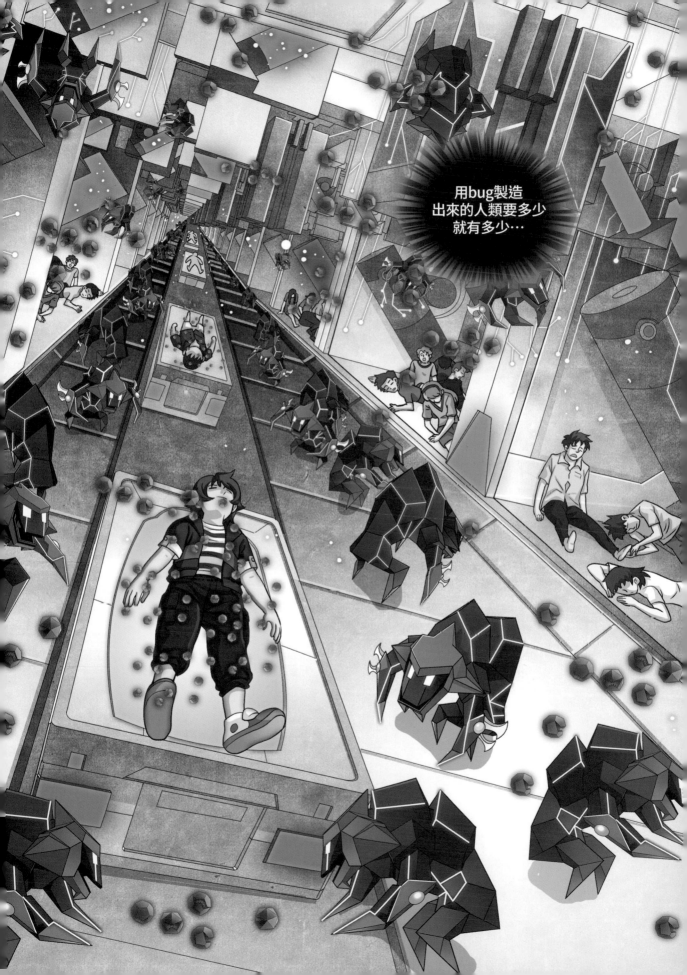

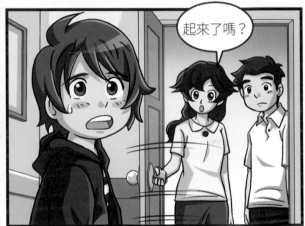

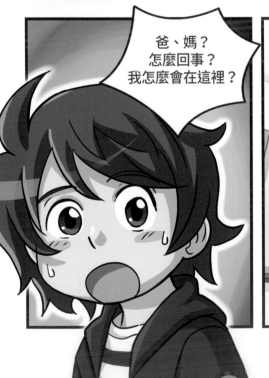

什麼？那些機器人呢？

是夢嗎？

為了保險起見，還是再休息一下吧！

我和學校老師說了，讓你再多休息幾天。

不用！我明天就去上課。

怎麼回事？

到底是怎麼回事啊！　**41**

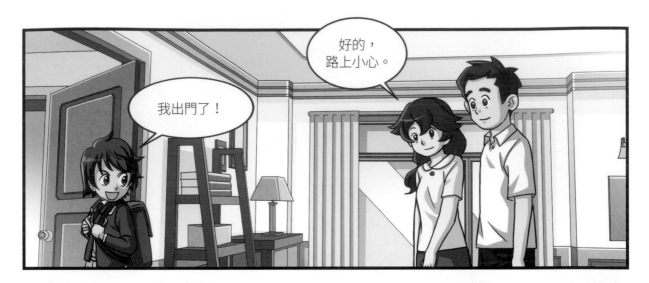

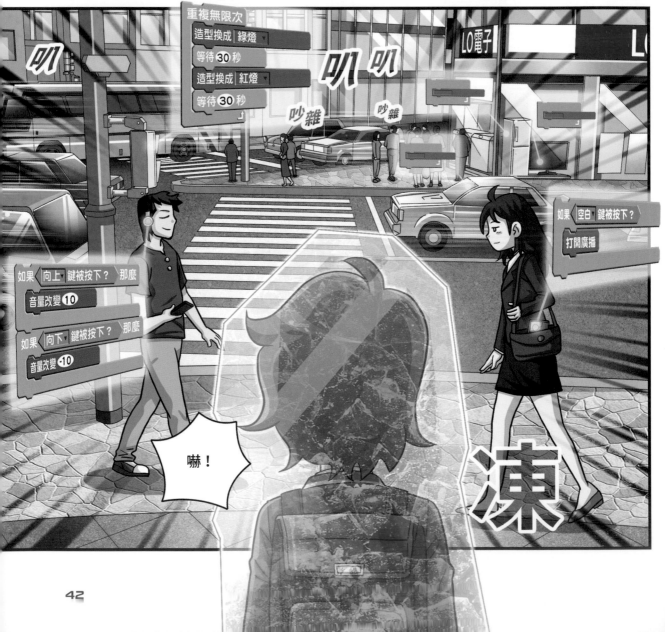

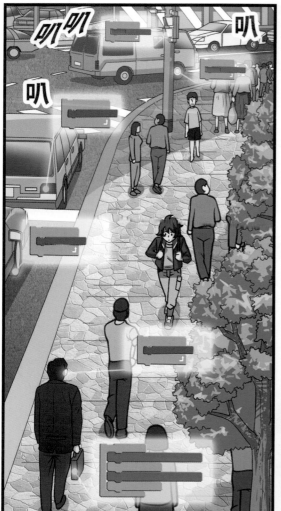

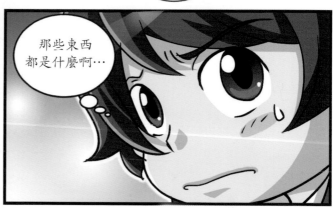

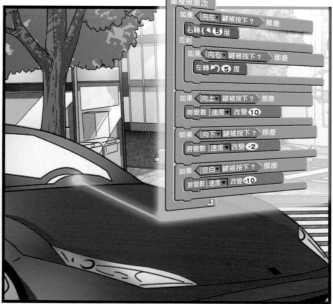

連手機上面
都有積木飄著？

那邊也有。

連我的也…

要按下去嗎？

到底是怎麼回事啊！ **45**

梅伊小學

吵雜

吵雜

吵雜

吵雜

吵雜

4-1

同學們，
劉康民來了！

什麼？
在哪在哪？

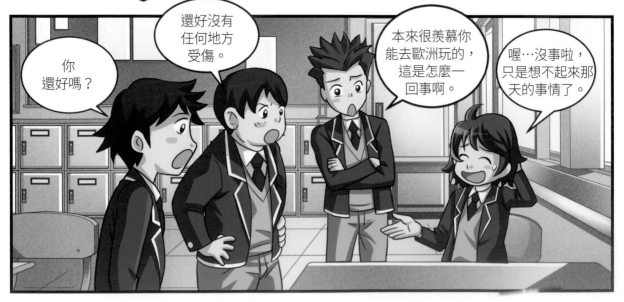

你
還好嗎？

還好沒有
任何地方
受傷。

本來很羨慕你
能去歐洲玩的，
這是怎麼一
回事啊。

喔…沒事啦，
只是想不起來那
天的事情了。

撥來

讓我看看有沒有傷口！

這樣不是頭受傷了嗎？

你說你想不起來了？

撥去

等一下！等一下！

哦？是怡琳！

大家住手！

你們怎麼可以這樣欺負康民啊？

對啊，康民一定也很混亂，大家克制一點。

噠

噠 噠 噠

到底是怎麼回事啊！ **47**

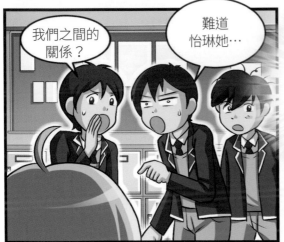

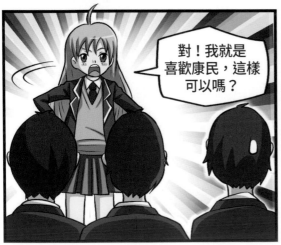

康民的告白

原來怡琳她有⋯
只有我能看到的樣子。

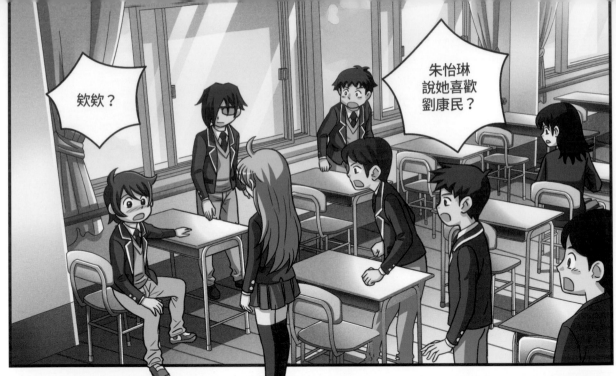

欸欸？

朱怡琳
說她喜歡
劉康民？

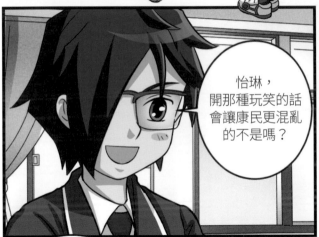

怡琳，
開那種玩笑的話
會讓康民更混亂
的不是嗎？

那、那個…

難怪，
那個時候怡琳
連午餐都沒有吃。

我以為怡琳
是在減肥呢…

怡琳…

同學們～
大哥來了！

唰 —

哐

你是在搞什麼！
怎麼不直接消失
就好了？

呃！

猛然

泰俊，
話不需要說
成那樣吧…

是啊，
我也是一想到要
每天看到你就
覺得好恐怖。

你這傢伙！
你知道我們還有
沒分出的勝負吧？

知道啊，
但我沒興趣。

也就是說，即使怡琳
選擇了我也無所謂
的意思嗎？

啪噠

啪噠

只是和平常一樣一起回家，現在卻很尷尬…

笨蛋！為什麼要說那種話啊。

咻

康民的告白　**53**

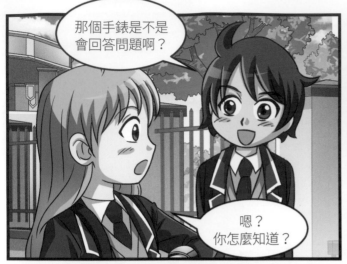

那個手錶是不是會回答問題啊？

嗯？你怎麼知道？

就是那樣～

抓頭

讓我秀一下吧？

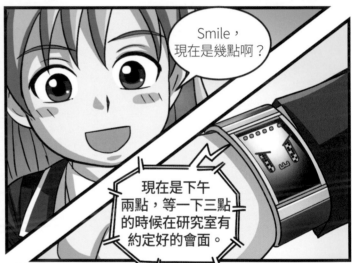

Smile，現在是幾點啊？

現在是下午兩點，等一下三點的時候在研究室有約定好的會面。

哇～還能幫忙管理行程啊？

對啊，但是只能做到簡單的。

你的名字為什麼叫做Smile？

因為只要看到怡琳，不論何時都會綻放微笑。

什麼嘛～
你也喜歡怡琳齁？

是的，
是這樣沒錯。

嗯？你剛剛說了什麼？

沒、沒什麼。

爸爸
他現在正在
專心研究Smile
的升級。

對齁！
妳爸爸是
非常有名的
程式設計師！

Smile變
更聰明的話，以後
就可以叫他幫忙做
其他事情了！

哈哈，Smile
看起來像是聽得懂
我說的話對吧？

但其實
不是那樣。

歪頭

你，Smile。
名字，
為什麼？

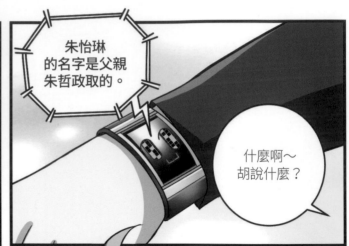

朱怡琳
的名字是父親
朱哲政取的。

什麼啊～
胡說什麼？

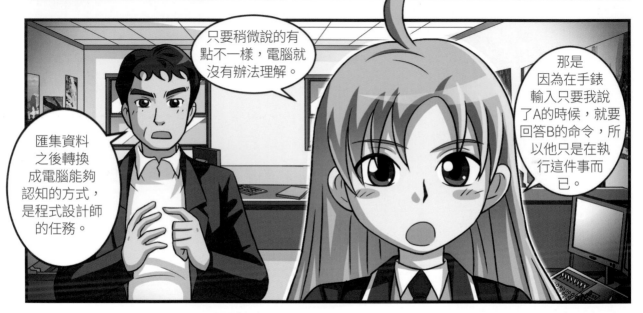

只要稍微說的有
點不一樣，電腦就
沒有辦法理解。

匯集資料
之後轉換
成電腦能夠
認知的方式，
是程式設計師
的任務。

那是
因為在手錶
輸入只要我說
了A的時候，就要
回答B的命令，所
以他只是在執
行這件事而
已。

果然，怡琳
很聰明啊！

嘻
嘻

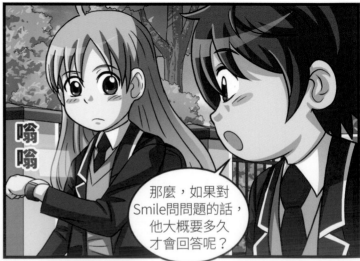

嗡
嗡

那麼，如果對
Smile問問題的話，
他大概要多久
才會回答呢？

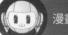

漫畫中的觀念　怎麼和電腦對話？
160頁會有更詳細的說明喔！

難道是
1秒鐘之後嗎？

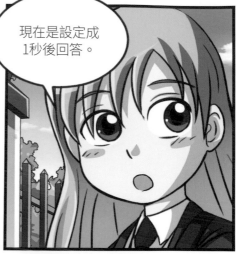

現在是設定成
1秒後回答。

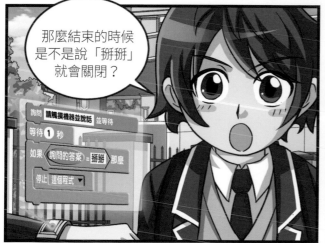

那麼結束的時候
是不是說「掰掰」
就會關閉？

對…
但你是怎麼
知道的？

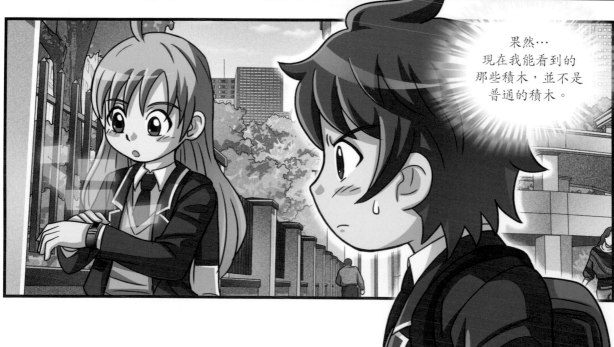

果然…
現在我能看到的
那些積木，並不是
普通的積木。

怎麼會有這種特別的能力。

我用肉眼就能看到世界上的程式是如何運轉的。

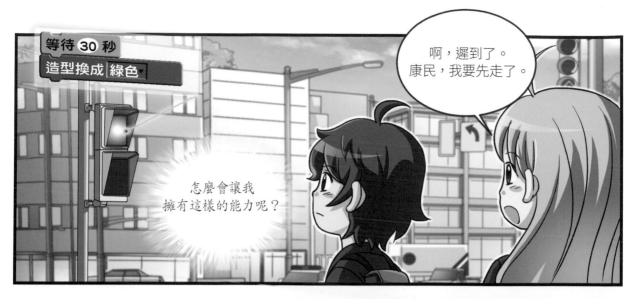

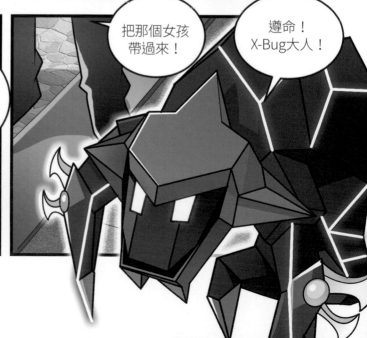

劉康民家

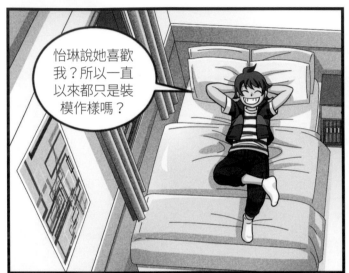
怡琳說她喜歡我？所以一直以來都只是裝模作樣嗎？

總之先來了解看看那些積木吧？

起身

喀噠 喀噠
不是這個…

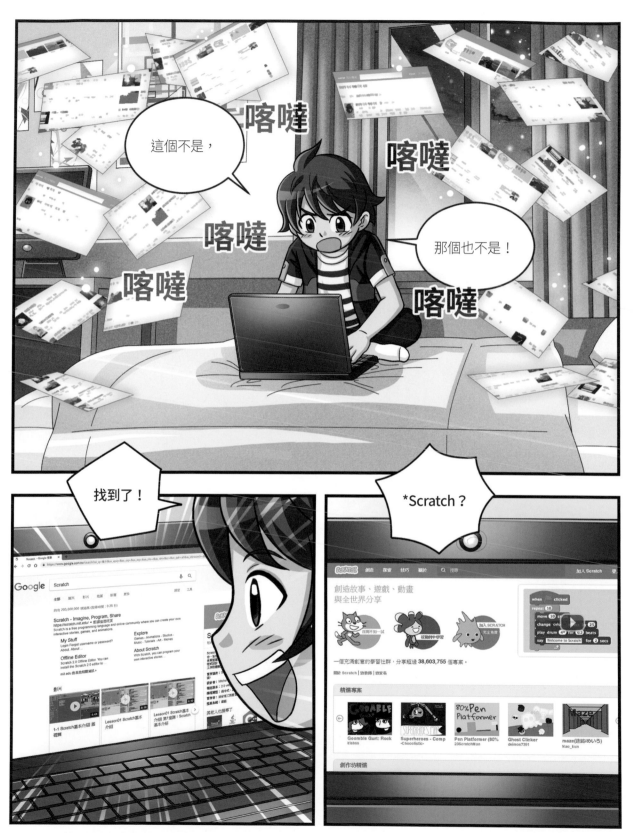

*Scratch：美國開發的電腦程式設計工具(https://scratch.mit.edu/)。

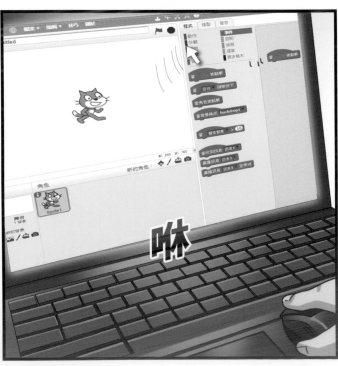

Coding man
練習本

想一起加入Scratch嗎？
跟著164頁的內容親自做做看吧！

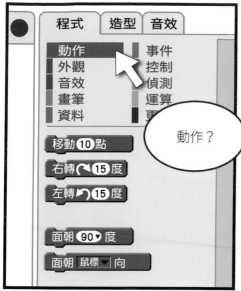

啊！按住積木之後移動到這裡，它們彼此就會像磁鐵一樣吸住了呢！

動作？

積木上畫的旗幟符號在這裡也有。

點擊這個會有反應嗎？

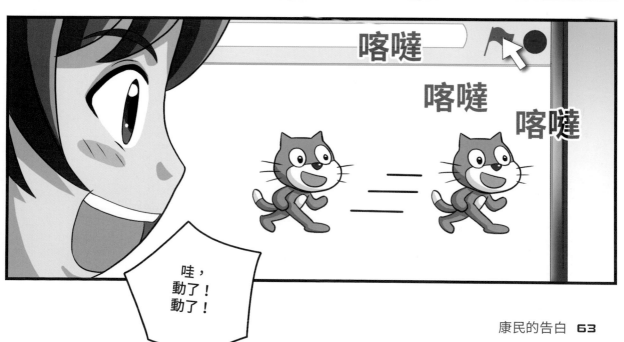

喀噠

喀噠

喀噠

哇，動了！動了！

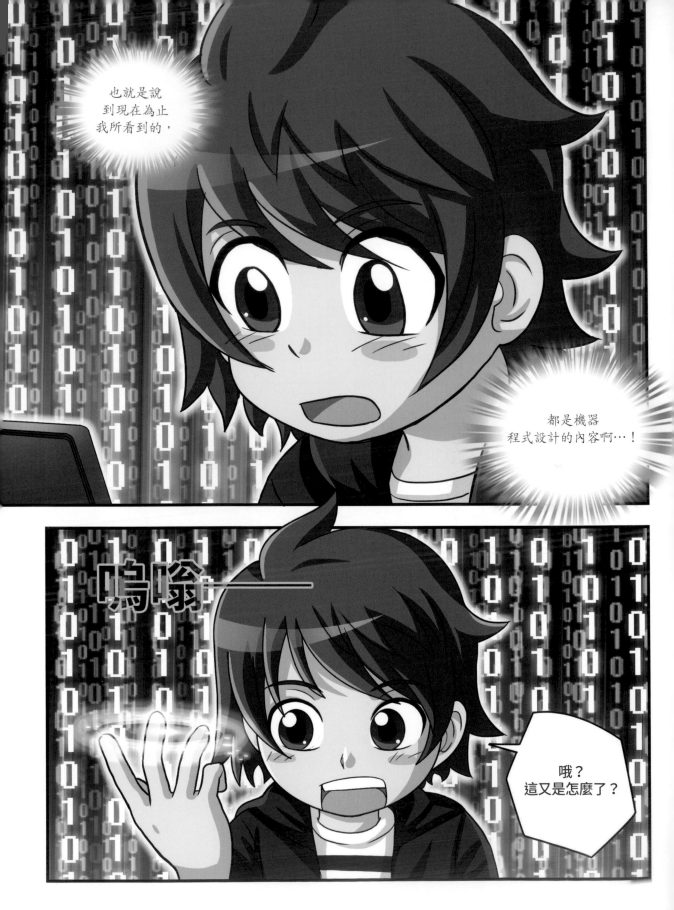

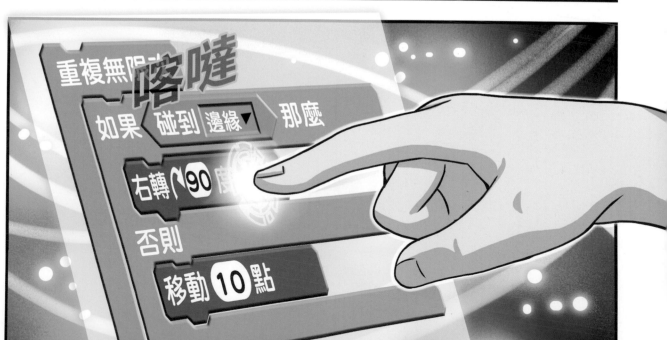

咻咻~♪

♪ ♪

噠 噠

康民！

哦？怡琳！

今天怎麼心情那麼好啊？

要和怡琳說嗎？

怡琳，那個手錶可以借我看一下嗎？

嗯？

來，看好囉！

嘿！

噗嗤，
你在做什麼啊，
幹嘛突然這樣？

等一下，
快要好了…

喃喃

自語

好了！

Smile，
我想跟
怡琳說
什麼呢？

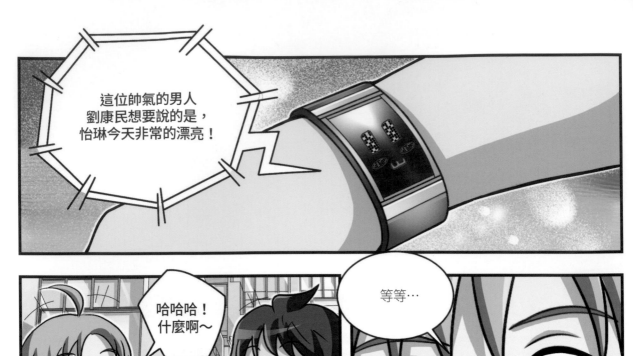

這位帥氣的男人劉康民想要說的是，怡琳今天非常的漂亮！

哈哈哈！什麼啊～

等等…

你是怎麼做到的？

Smile從來沒有被輸入過這樣子的指令啊。

哈哈！我就是有辦法啊！

其實我可以看到積木。

什麼？

我是說程式設計的指令積木。

那、那是什麼意思？

來這裡看看。

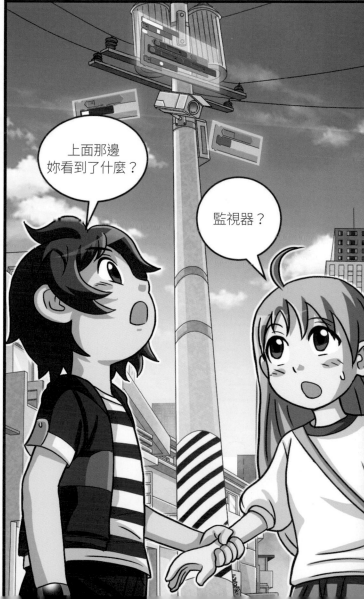

上面那邊妳看到了什麼？

監視器？

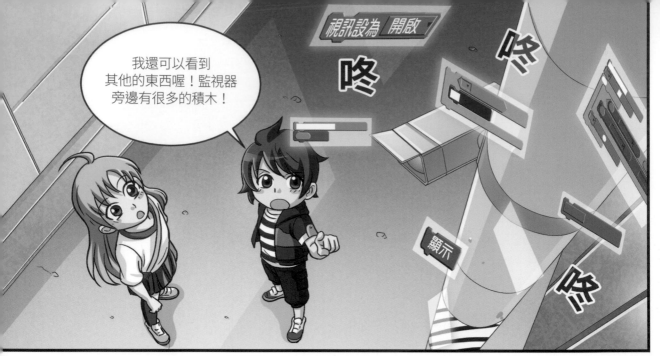

3

襲 擊

康民突然昏倒，
想打起精神和怡琳說明這一切狀況，
卻好像有人一直在看著他們…

他到底是什麼人？

搭乘飛機的全部都是人類。

人類他們哪有辦法！

但是阻擋我們的人類究竟是誰，我還要再找找看…

新聞快報

今天早上七點，從仁川機場起飛的航班在東海上空失去行蹤。

新聞快報
東海上空客 哦？

海警和海軍正在全力搜索中，但是目前仍無法掌握確切情況。

不得了！

嚇！

哇！整架飛機都消失了？

老天爺啊，怎麼會有這種事。

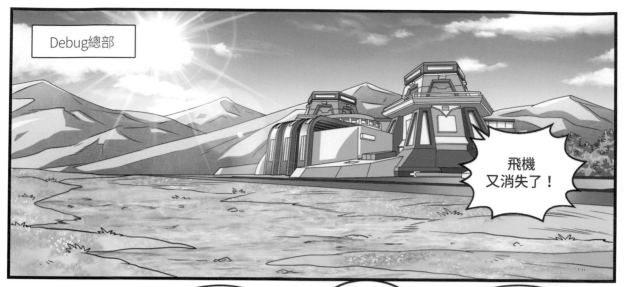

Debug總部

飛機又消失了！

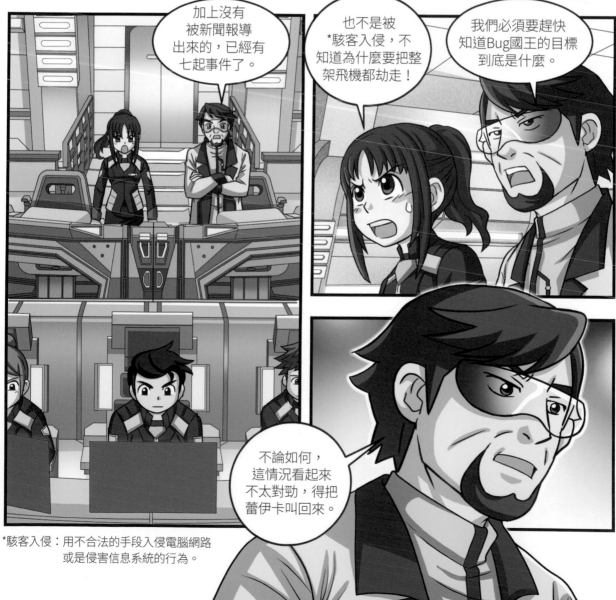

加上沒有被新聞報導出來的，已經有七起事件了。

也不是被*駭客入侵，不知道為什麼要把整架飛機都劫走！

我們必須要趕快知道Bug國王的目標到底是什麼。

不論如何，這情況看起來不太對勁，得把蕾伊卡叫回來。

*駭客入侵：用不合法的手段入侵電腦網路或是侵害信息系統的行為。

紐約

噠噠噠　噠噠噠
噠　　　　　　噠

噠喀

現在還有仍在使用
1970年代開發的B語言
的低階Bug嗎？

```
printn(n,b) {
        extrn putchar;
        auto a;
```

嚇一跳

Excuse me?
(不好意思。)

```
ntn(n,b) {
     extrn put
     auto a;
```

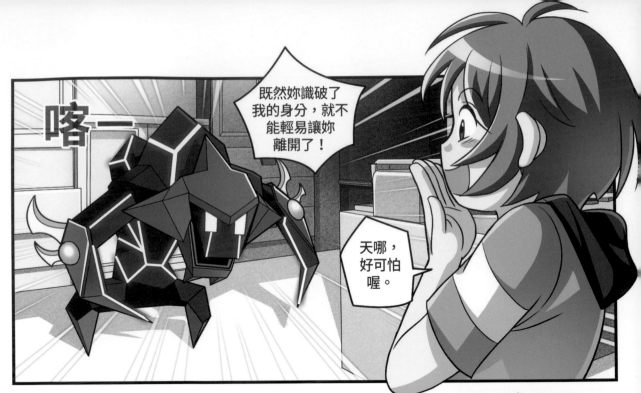

啪

喀一

咻

如何？
這就是沒血沒淚
的人類！

勒

緊

喀一

喀

就是這些東西
把金融界的網路
搞得亂七八糟呢。

漫畫中的觀念　　程式設計編碼出現錯誤了。
159頁會有更詳細的說明喔！

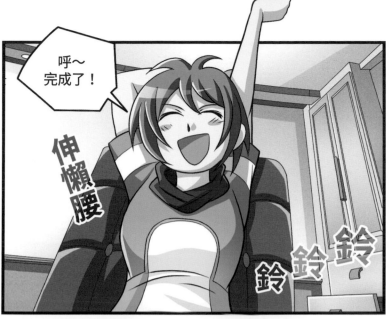

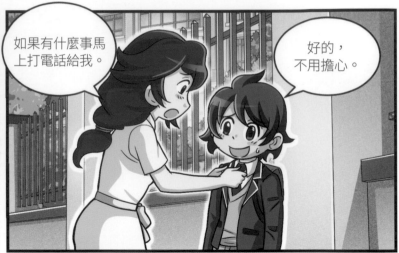

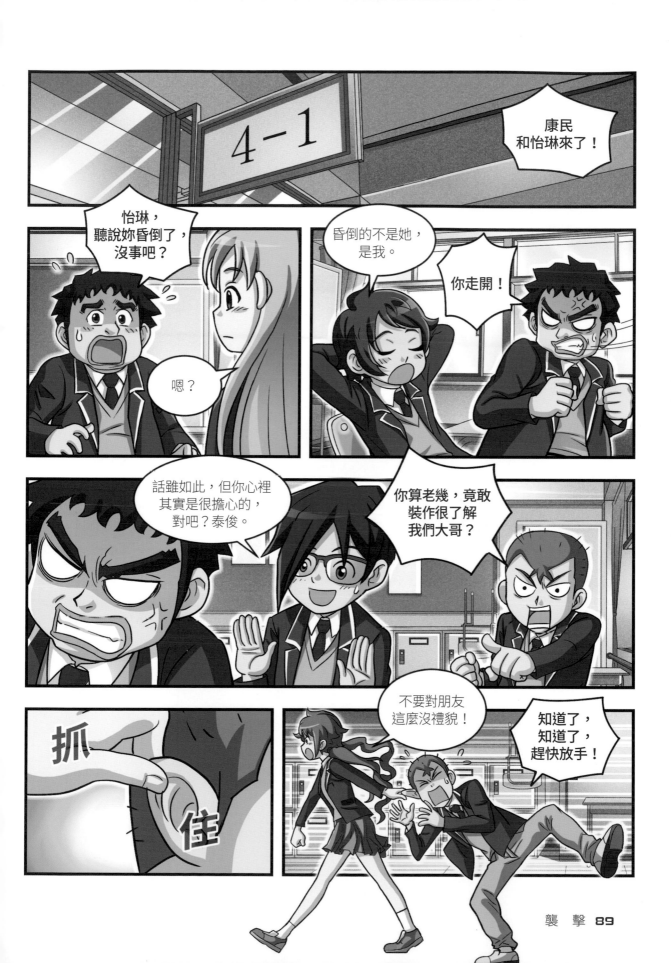

襲 擊 89

嚓—嚓—

嚓嚓

康民，
你之前說的
是真的嗎？

我完全
看不到啊…

我會昏倒，好像
也是因為那個能力。

再試一次
看看吧？

不好吧，如果又
昏倒的話怎麼辦？

12:10

集中精神，
試試看吧！

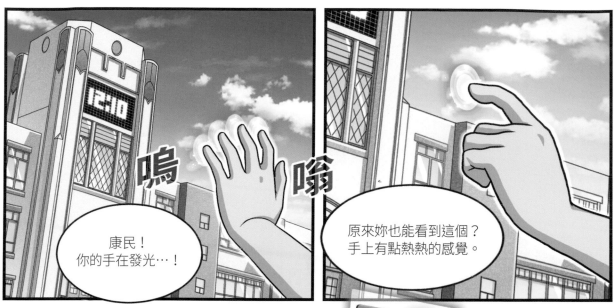

康民！
你的手在發光…！

原來妳也能看到這個？
手上有點熱熱的感覺。

怡琳，好好的
看著時鐘吧。

時 ▾ 調整到 12
分 ▾ 調整到 10

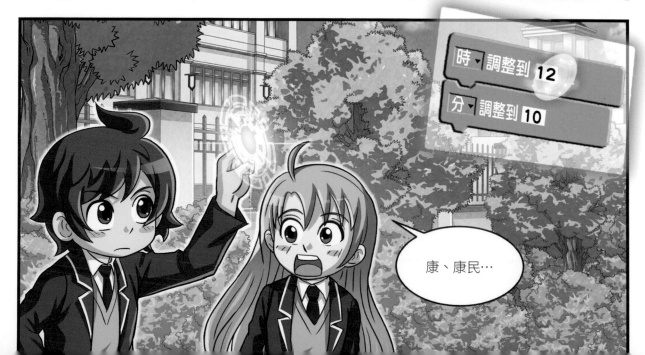

時 ▾ 調整到 12
分 ▾ 調整到 10

康、康民…

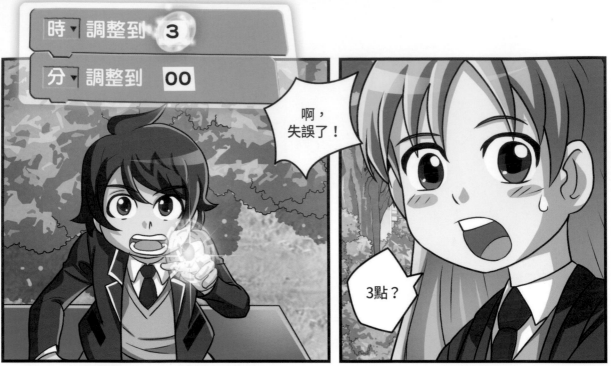

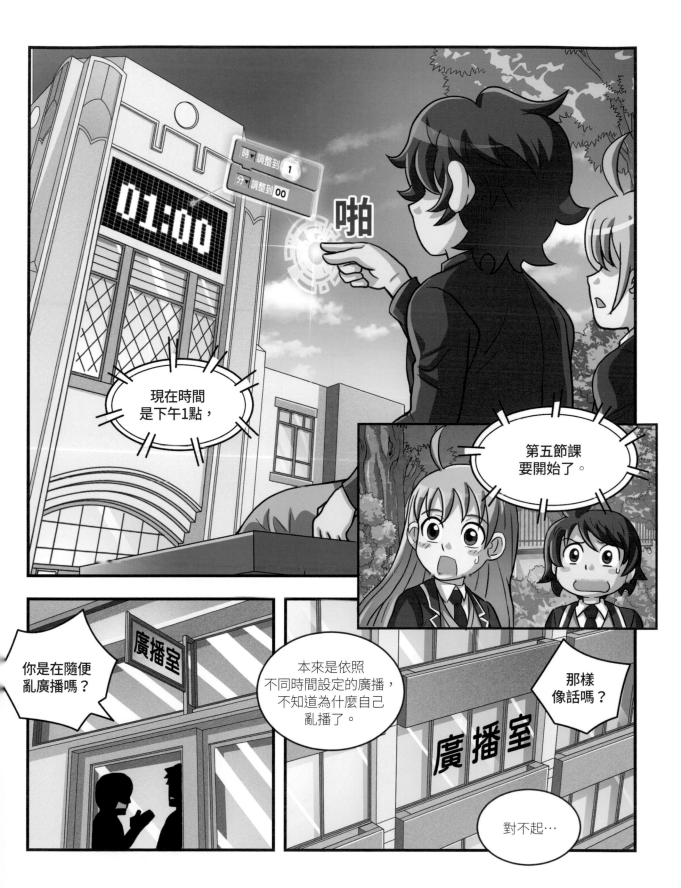

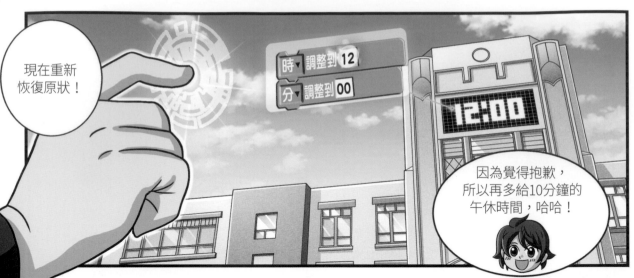

現在重新恢復原狀！

時 ▾ 調整到 12
分 ▾ 調整到 00

12:00

因為覺得抱歉，所以再多給10分鐘的午休時間，哈哈！

真的很神奇耶…

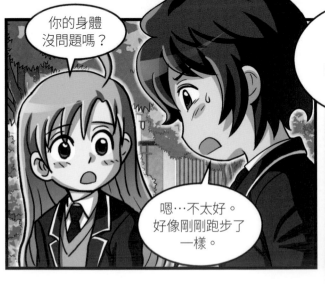

你的身體沒問題嗎？

嗯…不太好。好像剛剛跑步了一樣。

身體確實變得很疲累。

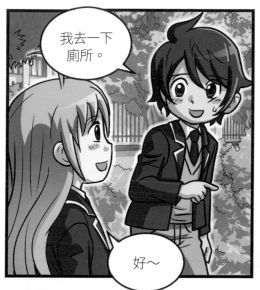

我去一下廁所。

好～

不久後

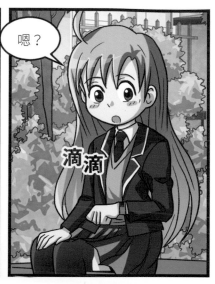

嗯？

滴滴

爸爸，Smile 一直出現錯誤耶。

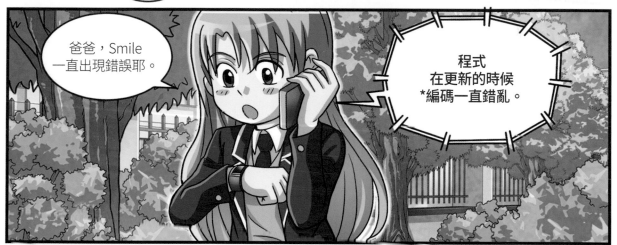

程式 在更新的時候 *編碼一直錯亂。

Smile，我先 幫你把錯誤的 編碼給刪除。

噠 噠 噠 噠 噠 噠 噠

小學生 就開始設計 程式了？

X-Bug大人 看人類的眼光 很好呢。

*編碼(code)：為了用來表示電腦語言的符號體系。把編碼結合，用來和電腦對話就叫做coding。

什麼時候才能結束啊…

人類真的上蠻多課的。

噹一噹一 噹噹

啊，結束了！

走吧！

啪

噠

啪

噠

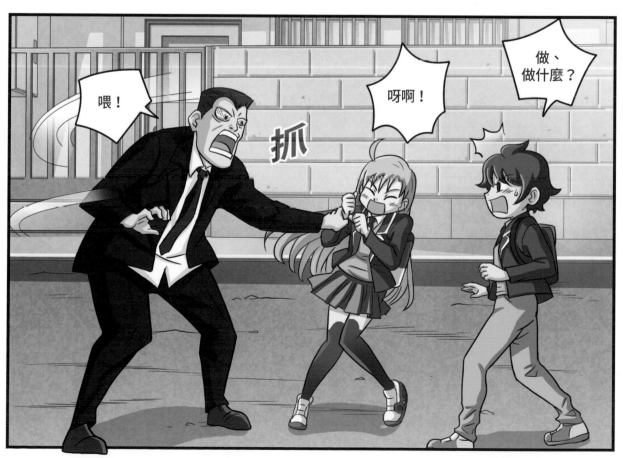

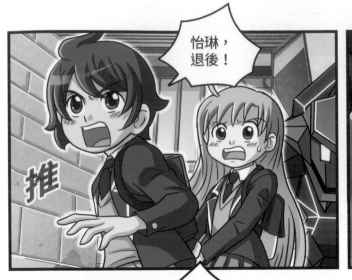

怡琳，
退後！

媽呀！

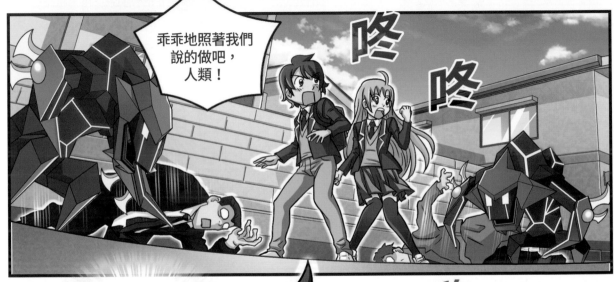

乖乖地照著我們
說的做吧，
人類！

咚

咚

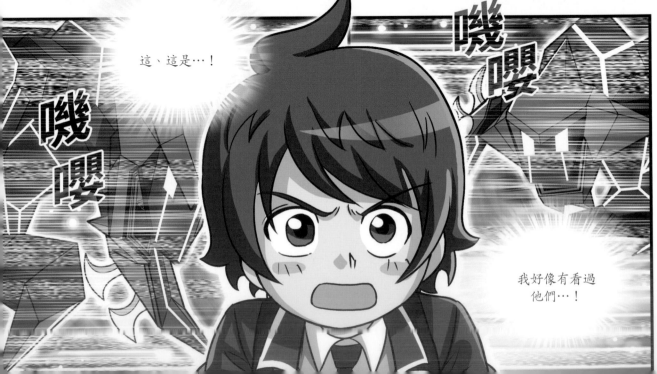

這、這是…！

嘰嘎

嘰嘎

我好像有看過
他們…！

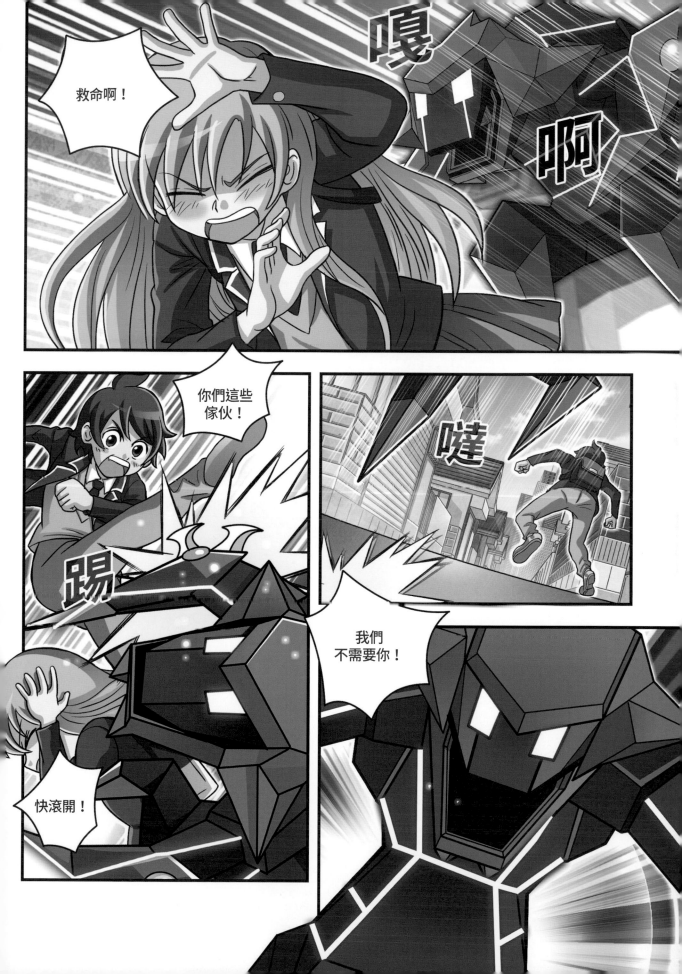

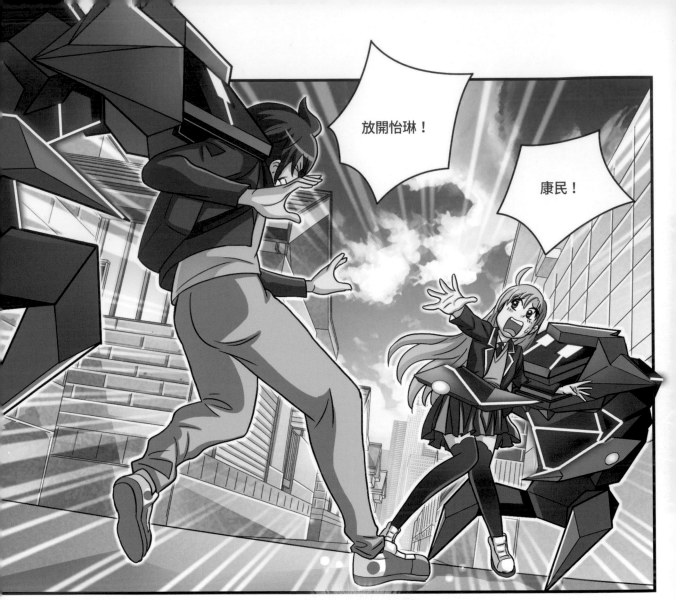

次元之門？

綁架怡琳的人到底是誰？
他們是從哪裡來的呢？
康民緊急展開追查！

吵雜

小朋友，沒事吧？

睜眼

怡琳！

起身

大叔！
有看到在這裡
的女孩子嗎？

你在說誰啊？

怎麼辦…
怡琳她不見了。

涙眼

汪汪

咦？
那個是怡琳
的手錶！

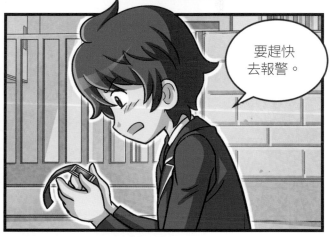

要趕快
去報警。

孩子！去哪裡？
你得去醫院啊！

噠

噠

噠

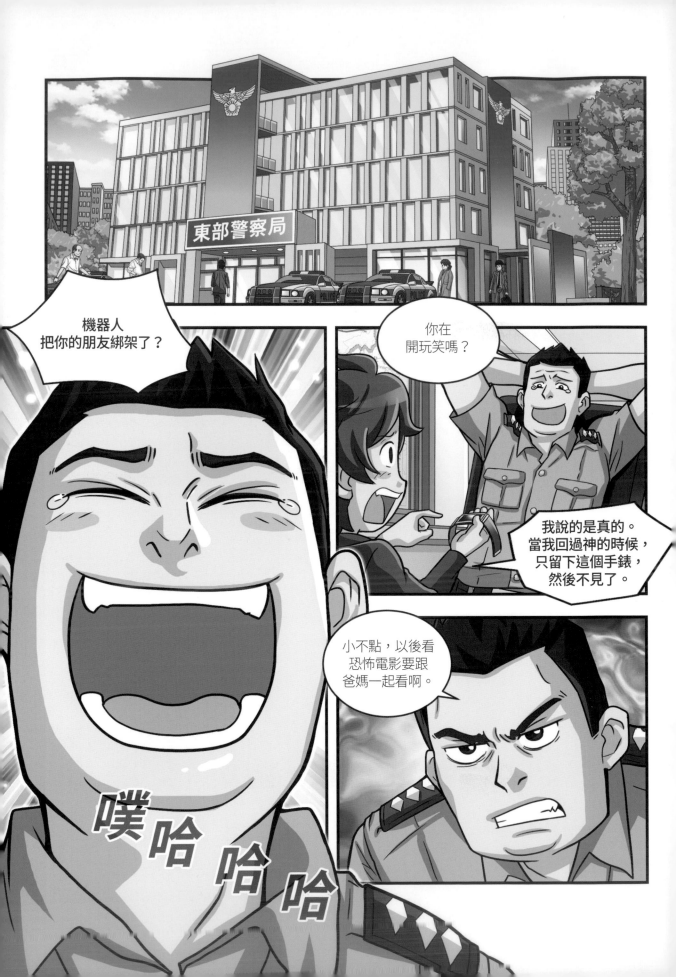

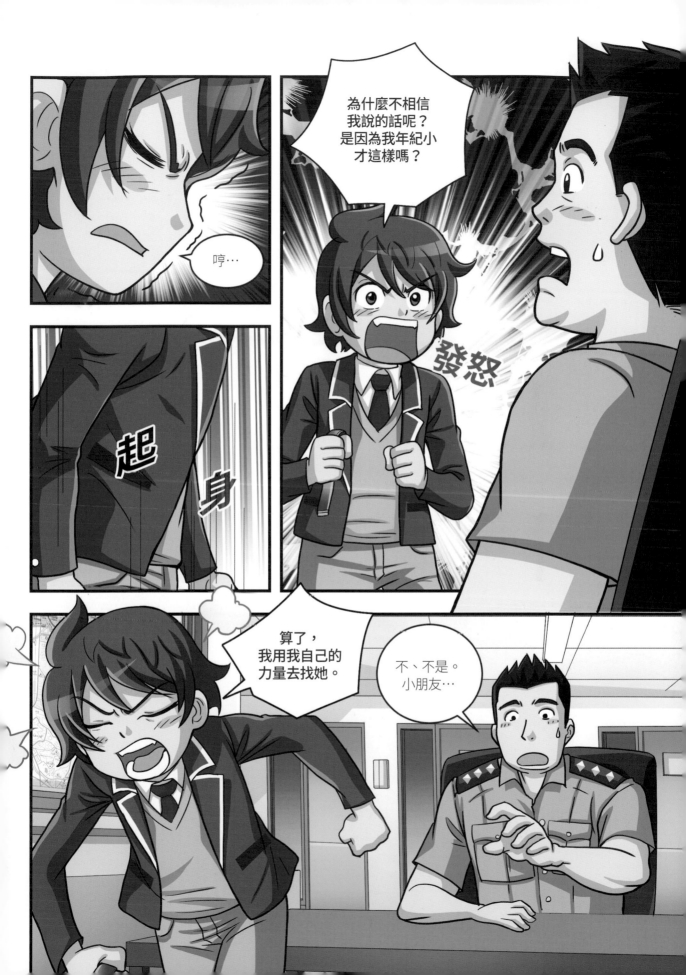

康民今天比較晚喔⋯

啪噠 啪噠

啪噠

啪噠

康民！你怎麼現在才回來？

媽⋯

發生了什麼事嗎？你怎麼這副表情⋯

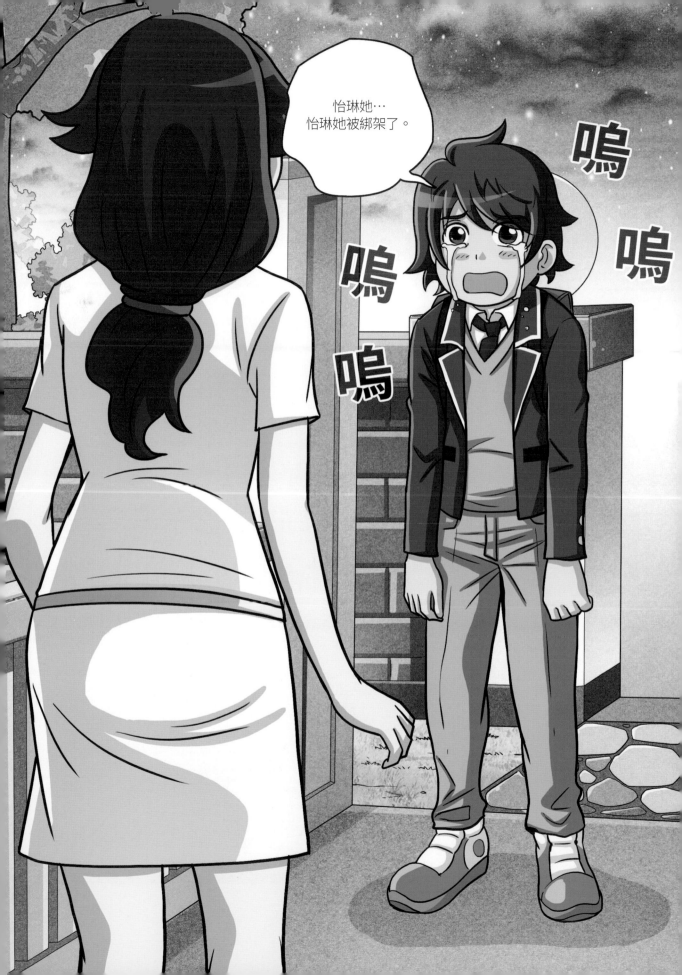

梅伊小學

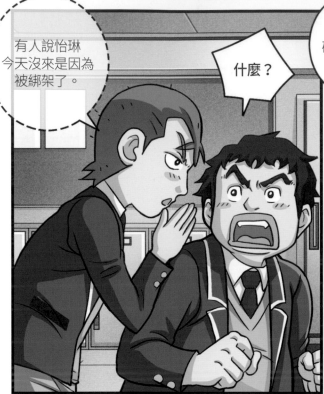

有人說怡琳今天沒來是因為被綁架了。

什麼？

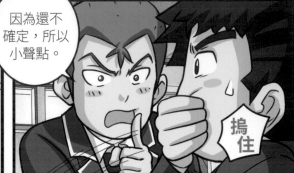

因為還不確定，所以小聲點。

搗住

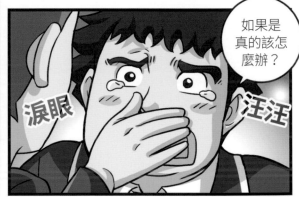

如果是真的該怎麼辦？

淚眼

汪汪

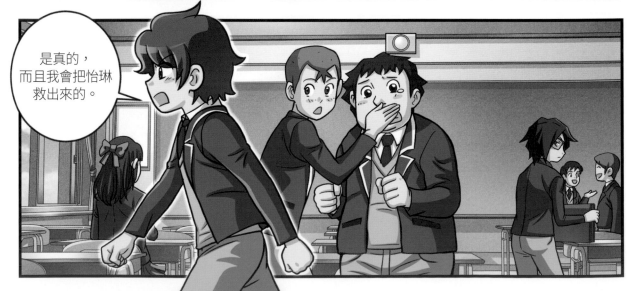

是真的，而且我會把怡琳救出來的。

啪噠

啪噠

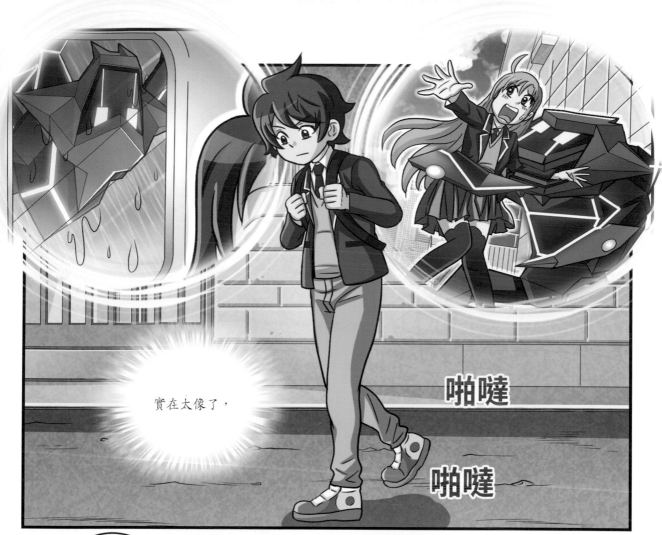

實在太像了，

啪噠

啪噠

个！

是一樣的。

咕嚕

怡琳···

萬一
我的記憶不是
夢而是現實的
話呢？

難道我也
是被綁架
了嗎？

仔細想想，
我也是從那次飛機
事故之後才有這種
神奇的能力。

嗡嗡

不是這樣，
不然為什麼把
我放走！

起身

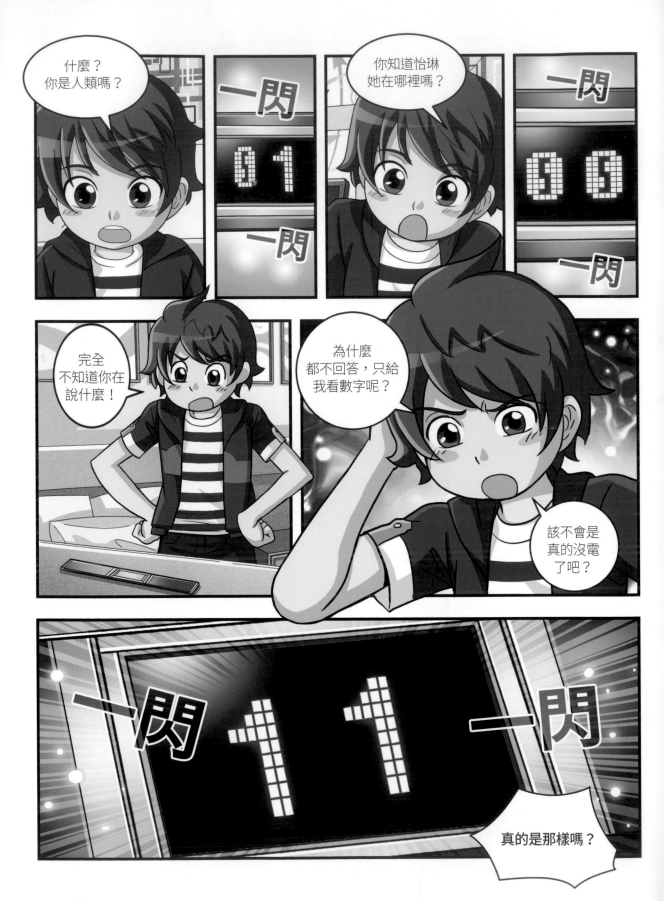

呼，現在好點了嗎？

謝謝你，劉康民先生。

你不是請我幫你充電嗎？但是只給我看數字的話我怎麼知道呢？

讓兩個燈泡亮或不亮這個方法，來表達四種意思。

這是為了要用最少的能量來傳達訊息。

=11
=1○
=○1
=○○

喔～如果對的話就是「11」，不對的話就是「00」。

「雖然不是人類(0)，但是卻和人類很類似(1)」是這樣的意思。

喀噹

那麼「01」又是什麼意思呢？

漫畫中的觀念　要如何才能讓電腦聽懂命令呢？158頁會有更詳細的說明喔！

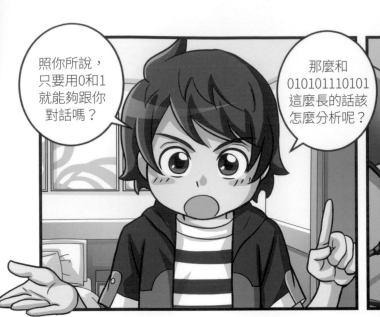

照你所說，只要用0和1就能夠跟你對話嗎？

那麼和010101110101這麼長的話該怎麼分析呢？

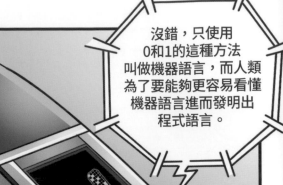

沒錯，只使用0和1的這種方法叫做機器語言，而人類為了要能夠更容易看懂機器語言進而發明出程式語言。

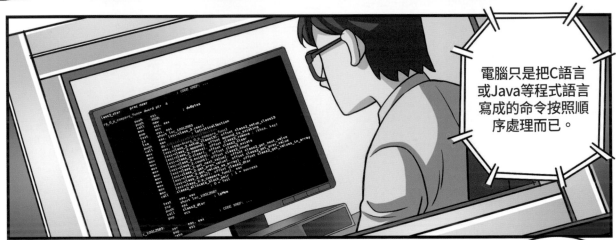

電腦只是把C語言或Java等程式語言寫成的命令按照順序處理而已。

我以為電腦很聰明，原來是我們為電腦決定好順序啊。

沒錯，劉康民先生。

反正，Smile你比我想像的還要更有能力啊⋯你必須幫我一些忙！

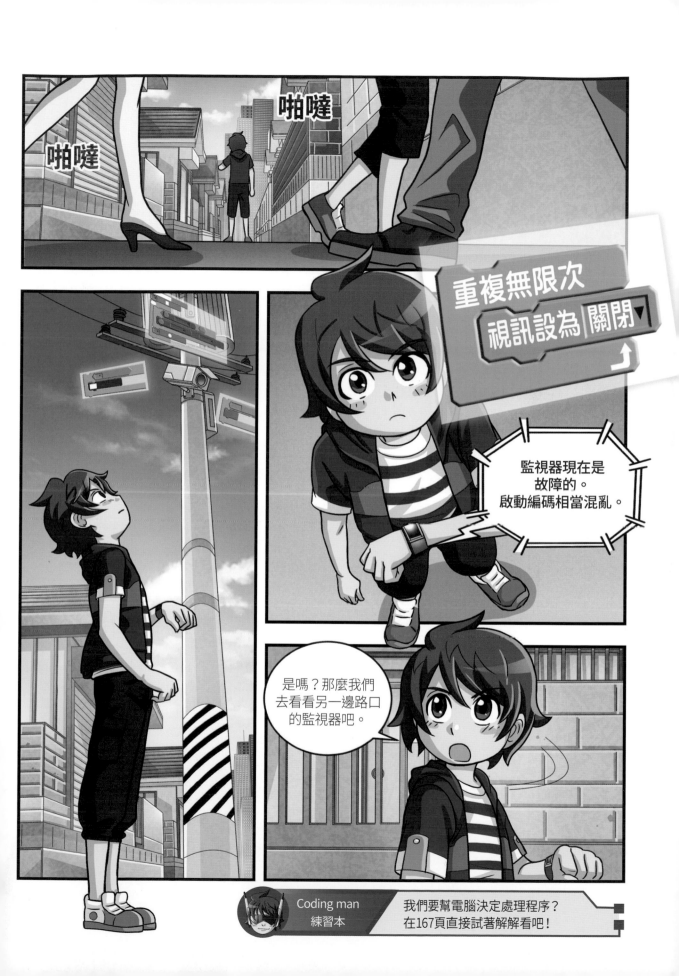

呼～我想要能夠讓它播放25小時前的畫面…

如果需要幫忙的話請隨時告訴我。

嗶

嗶

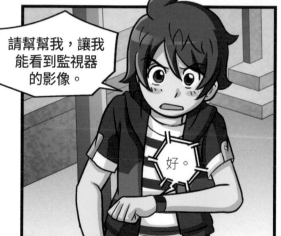

請幫幫我，讓我能看到監視器的影像。

好。

哦？

影像接收完成。

啪　啪

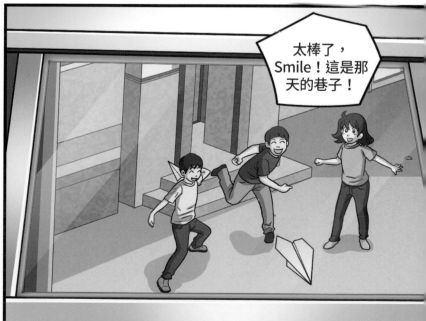

太棒了，Smile！這是那天的巷子！

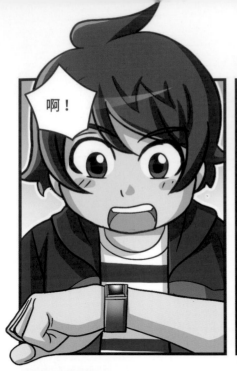

啊！

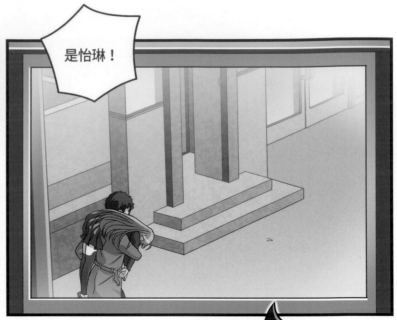

是怡琳！

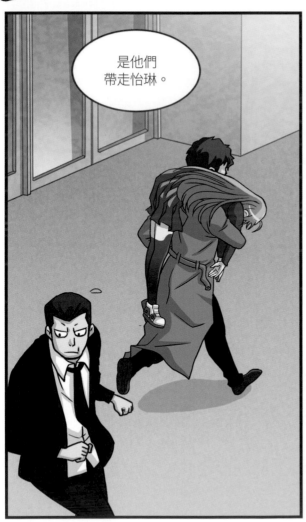

是他們帶走怡琳。

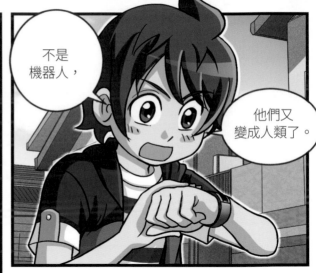

不是機器人，

他們又變成人類了。

他們進入旁邊那棟房子了？

就是那裡。

如果需要幫忙的話請隨時告訴我。

只要能夠確認這棟房子裡面的監視器就可以了。

那個，大姊姊。

嗯？

外面好像有人在吵架，有好多人聚在一起。

是嗎？

啪噠

啪噠

○○洞福利中心

我先從大廳的監視器開始確認吧。

喀噠

回到昨天的那個時候。

喀噠 喀噠

○○洞

□CCTV▶■●

飛快奔跑

找到了！他們進電梯了！

為什麼7樓走廊的監視器，沒有拍到任何人從電梯出來？

小朋友，對大人說謊可是要挨罵的…

你在那裡做什麼！

沒有，只是覺得很神奇而已…

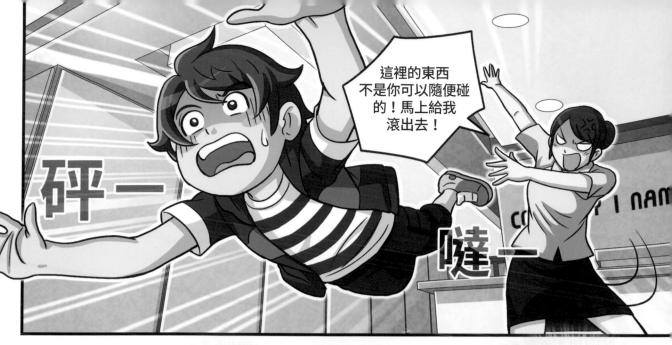

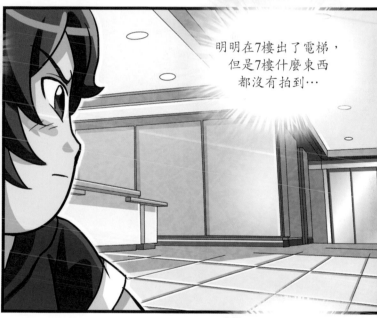

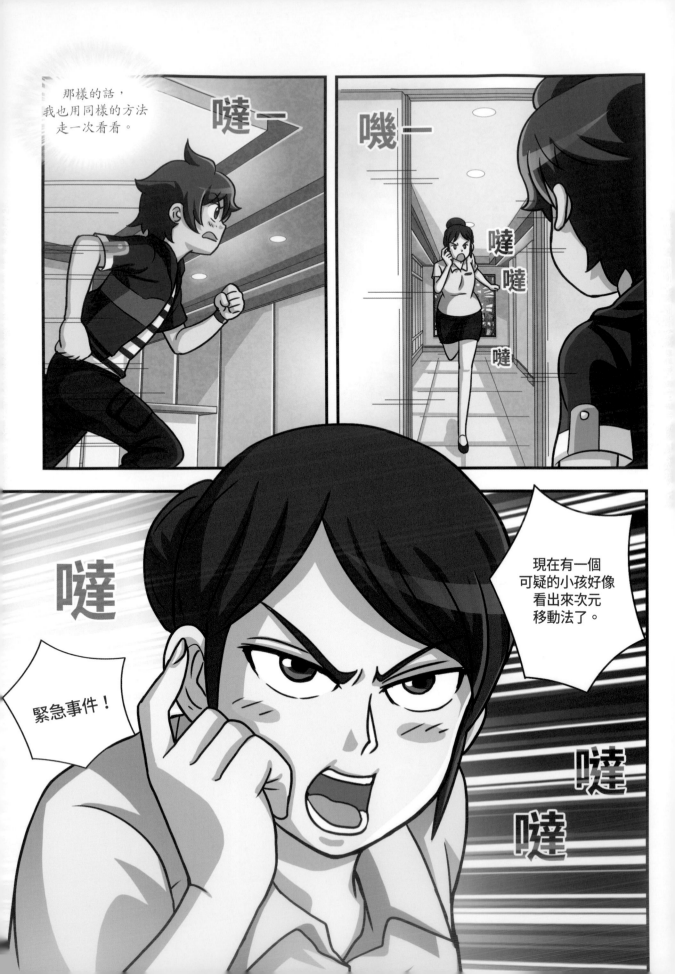

5 怡琳，再等我一下

尋找怡琳的康民，
沒辦法靠自己的力量再查下去，
現在需要某人的幫助！

撲通

撲通

叮

3

咻一

好，不要在這裡出電梯，然後去15樓！

15

4

9

什麼都沒有呢。

左顧

右盼

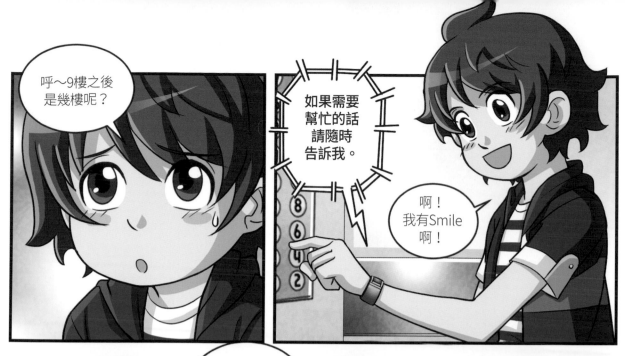

呼～9樓之後是幾樓呢？

如果需要幫忙的話請隨時告訴我。

啊！我有Smile啊！

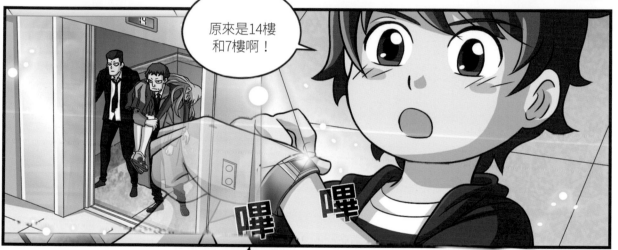

原來是14樓和7樓啊！

嗶 嗶

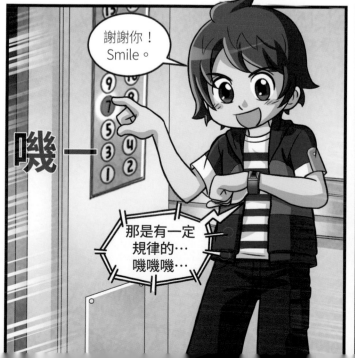

謝謝你！Smile。

嘰—

那是有一定規律的…嘰嘰嘰…

7

打開了！

你、你是誰？

小朋友，你要去哪裡啊？

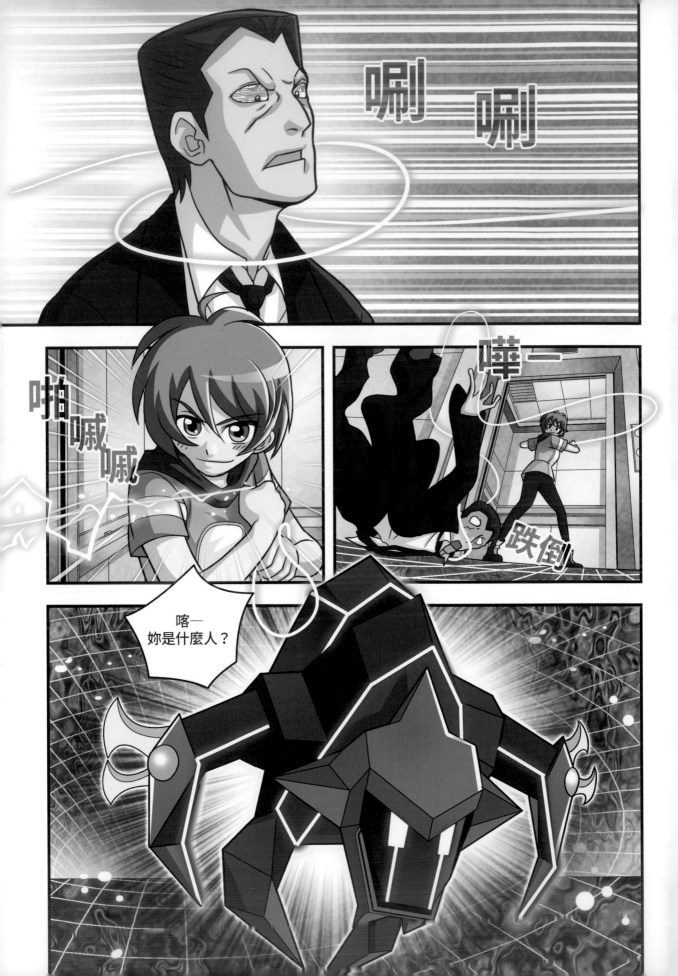

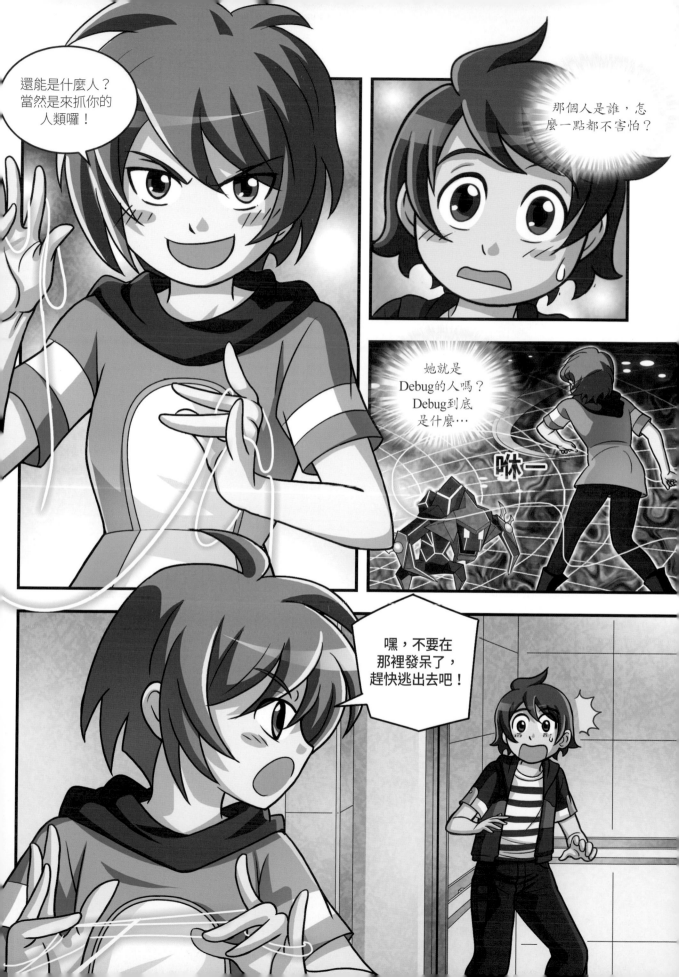

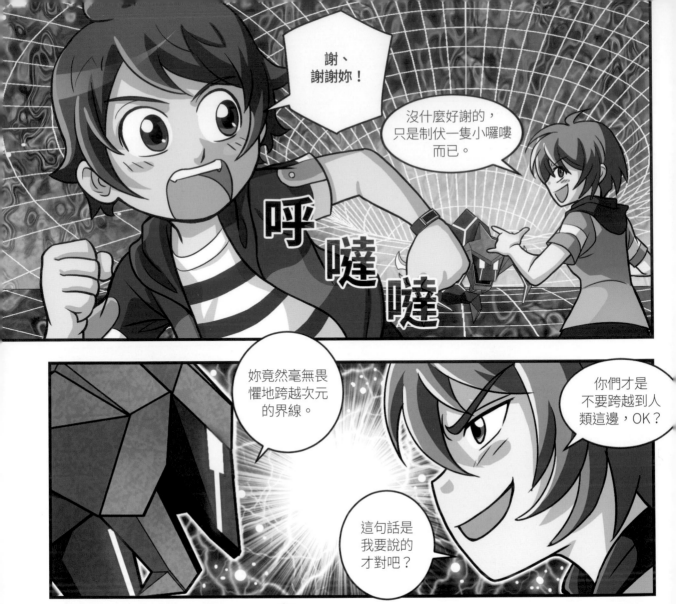

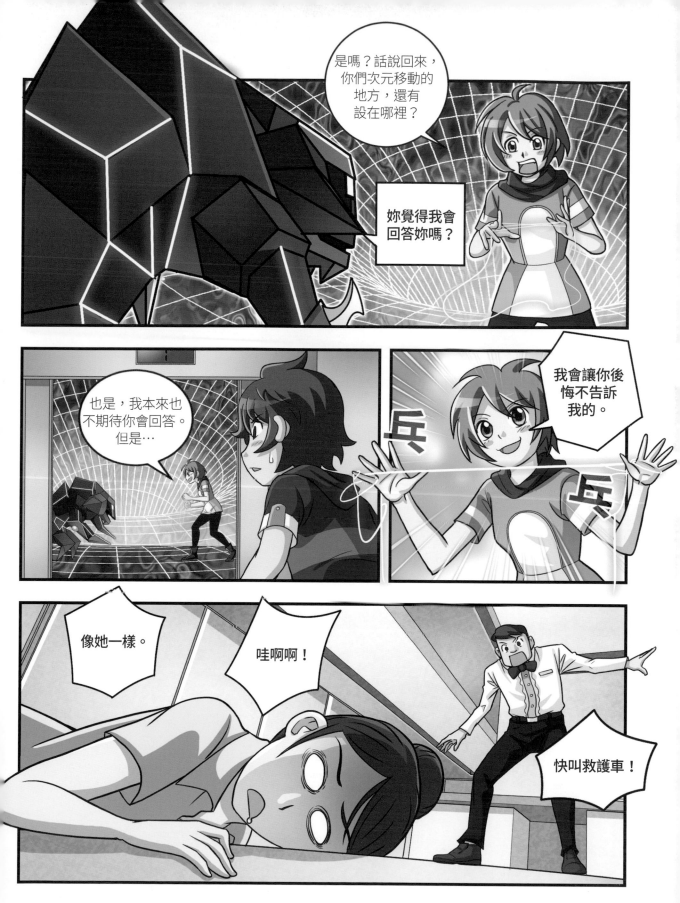

那個怪叔叔說的話到底是什麼意思？我來查查看。

喀噠

喀噠

Debug ▲ Q

Debug
USB　Debug
Eclipse　Debug
Debug　.net　應用程式
Debug　檢查工具

他問我是不是Debug？

抓出bug的意思。找出存在於電腦程式或是硬體中的bug並且將其修正。

所以是抓出bug？

電腦發展早期，名為Grace Hopper的開發者在調查電腦故障原因時，發現有一隻蛾卡在電路之間，造成了接觸不良。之後，若是電腦或其他機械發生問題時，都把它稱作「bug」。

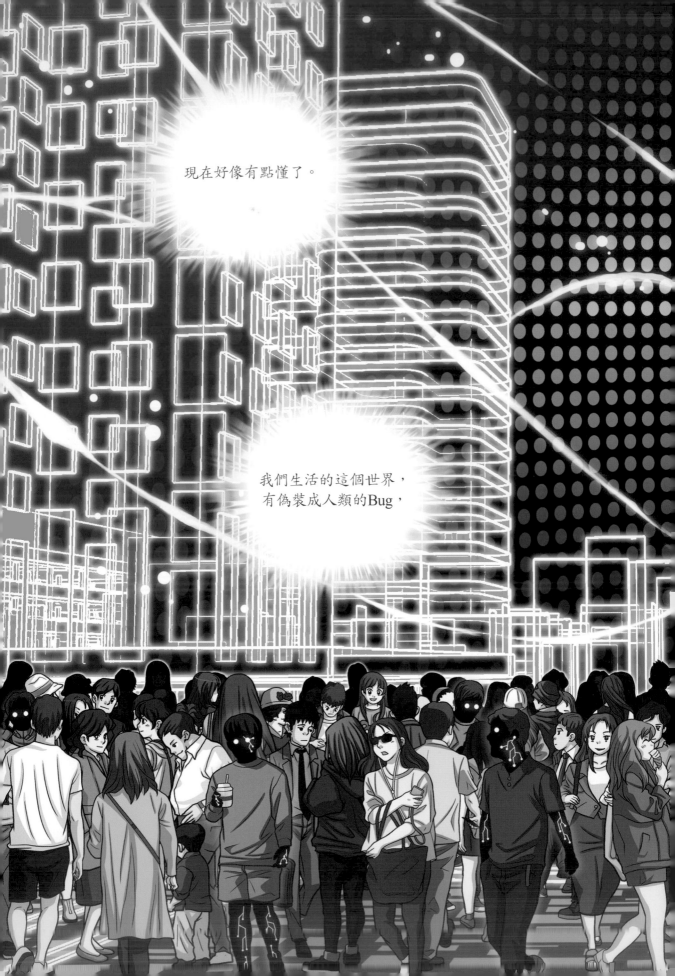

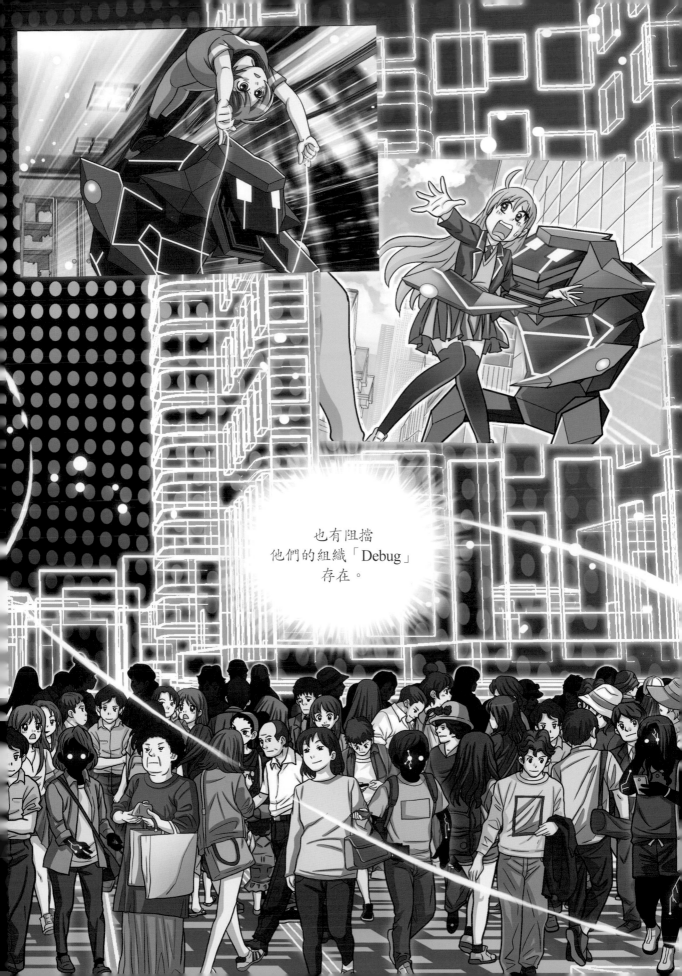

也有阻擋
他們的組織「Debug」
存在。

但為什麼偏偏是怡琳！

冷靜點，如果想要救出怡琳的話，我必須好好思考。

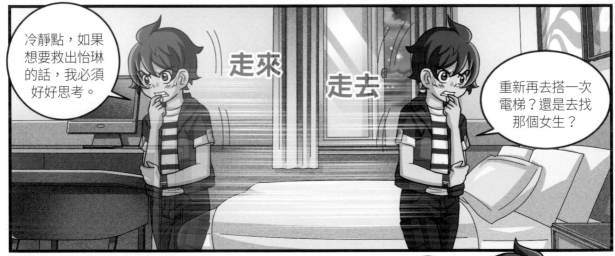

走來

走去

重新再去搭一次電梯？還是去找那個女生？

一定會有辦法的。

？

鈴鈴鈴

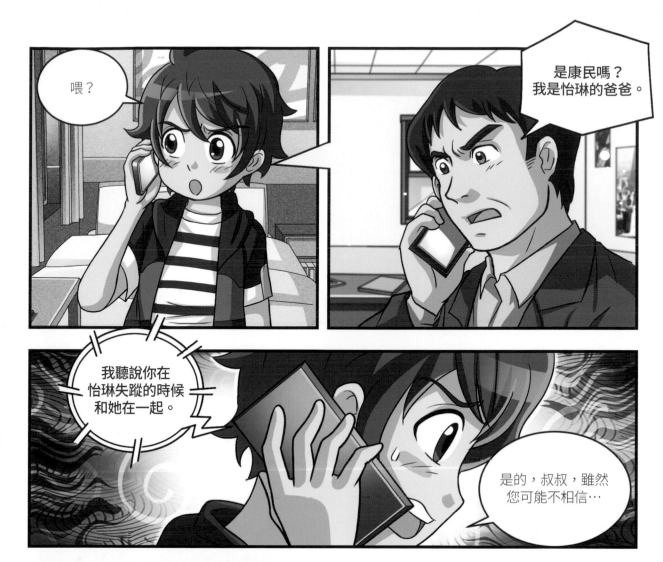

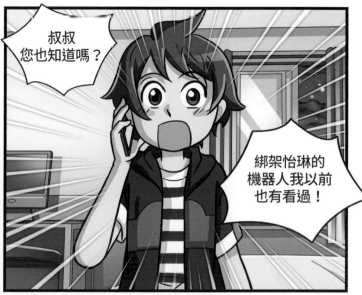

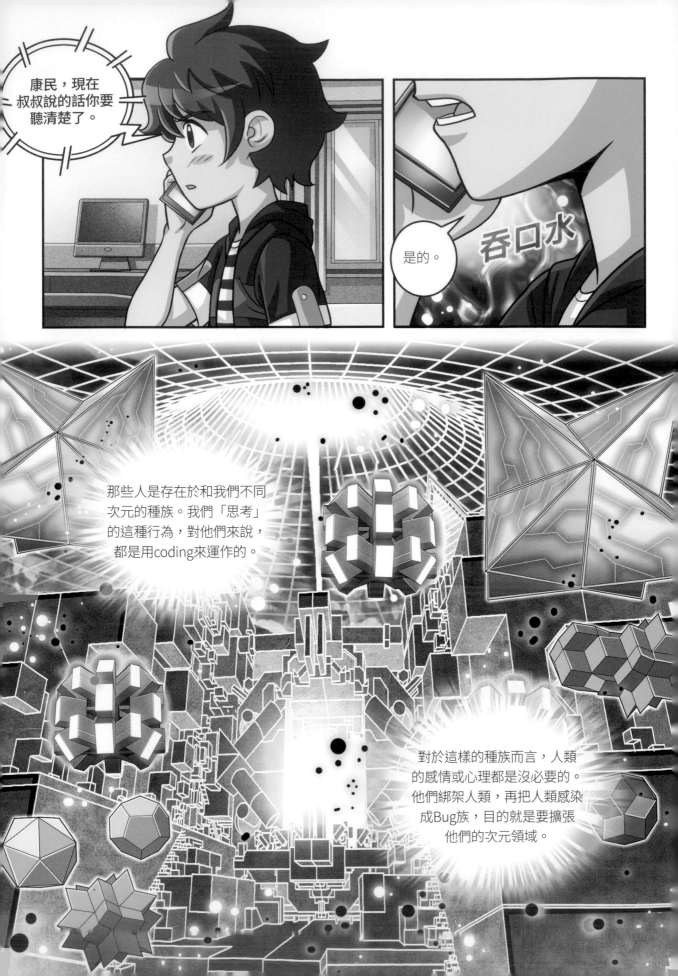

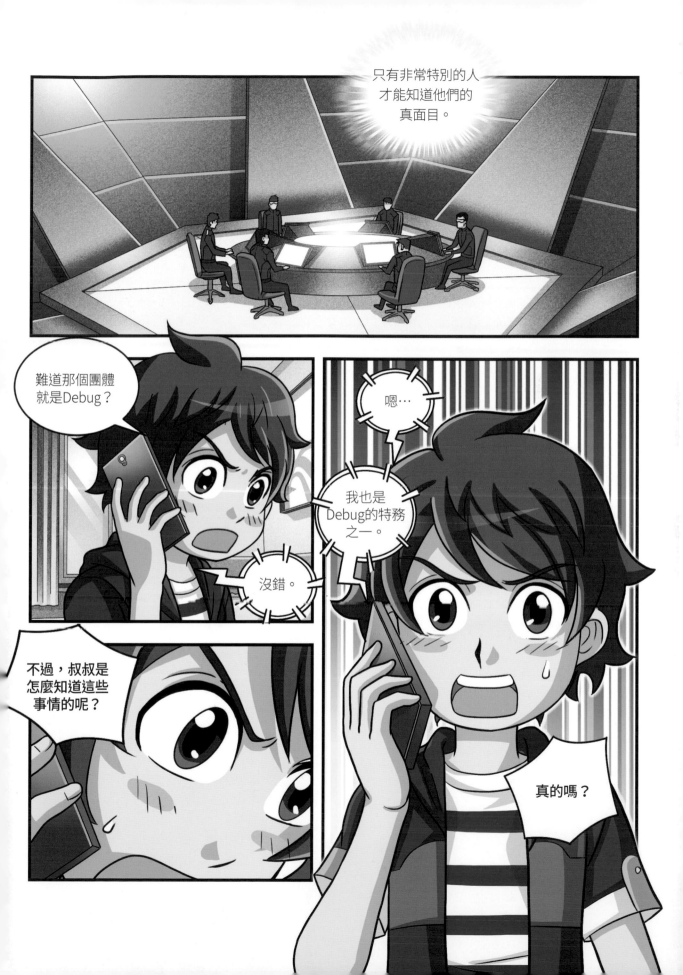

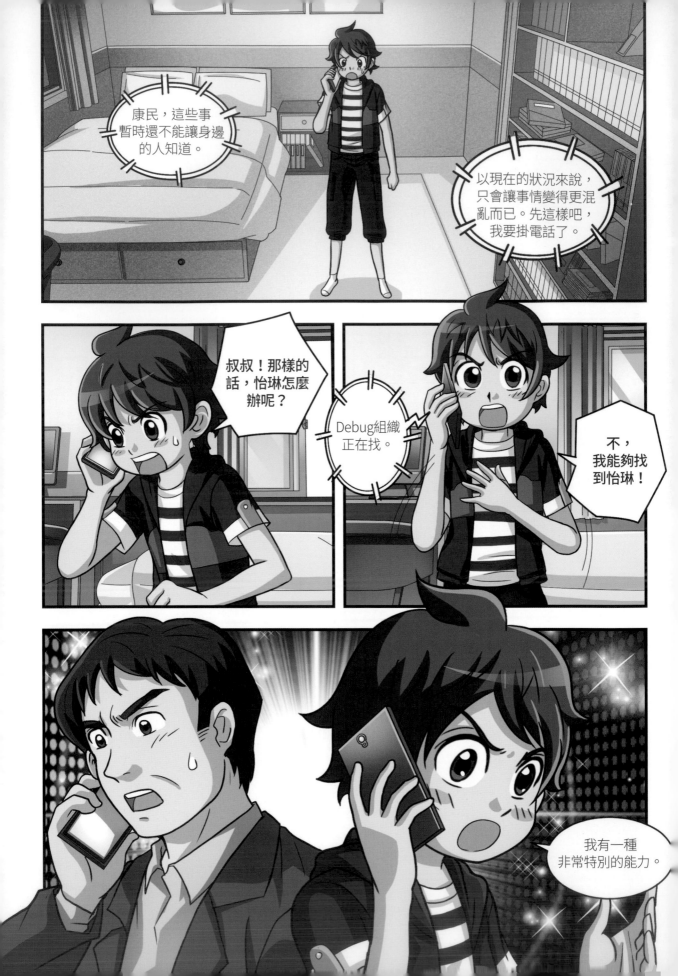

康民。

叔⋯

噓！
小聲一點！

裝作
不認識我的樣子。

耶？

這附近好像有那些
傢伙，所以安靜地
跟著我來。

我知道了。

往右邊走。

啪噠

啪噠

啪噠

什麼?
那邊是
牆壁啊?

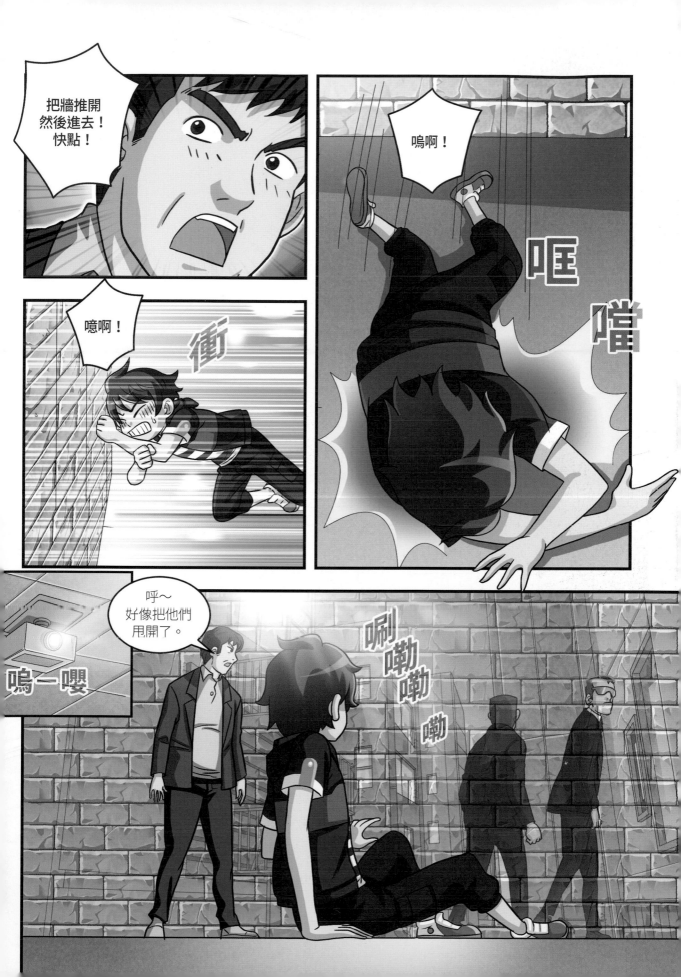

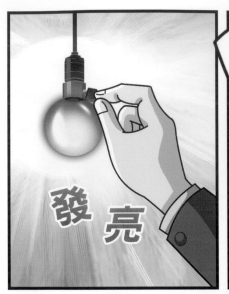

哇，這個地方好酷喔！

啊啊。

發亮

不過你說的那個神奇的能力是什麼？

啪

就是像這樣。

是你關掉的嗎？

嗚嗡

是的，就是這個樣子！

嗶

什、什麼？
是超能力嗎？

碰一

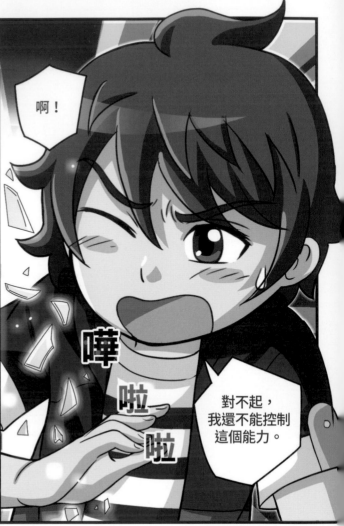

啊！

嘩
啦
啦

對不起，
我還不能控制
這個能力。

沒關係，這到底
是怎麼一回事？

你是如何
操控機器的？

我能看到程式設計的積木。

雖然不太記得是從什麼時候開始，但是那些人好像對我做過什麼事。

太厲害了。

所以也請讓我加入Debug吧！我的能力一定會幫的上忙。

不行。

最近，那些傢伙的攻擊變得更加猛烈，Debug特務都變成主要目標。

囚為暴露了身分，所以像今天一樣被跟蹤的事情一再發生。

所以，要我明明知道一切，卻只能安靜的待著嗎？

小子，耐住性子…

加入Debug的話，搞不好身分馬上就曝光了。

倒不如像現在一樣，就像沒有任何人知道的祕密武器。

祕密武器…？

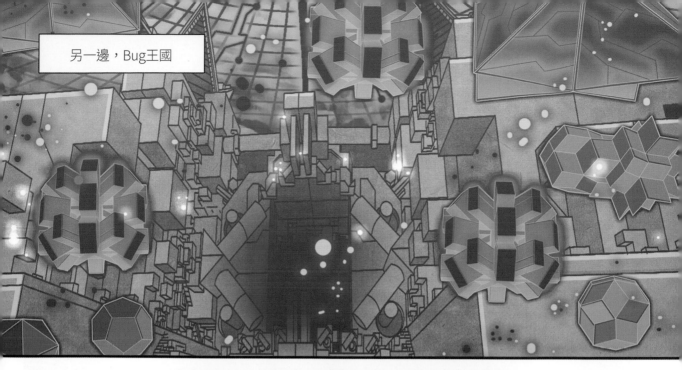

另一邊，Bug王國

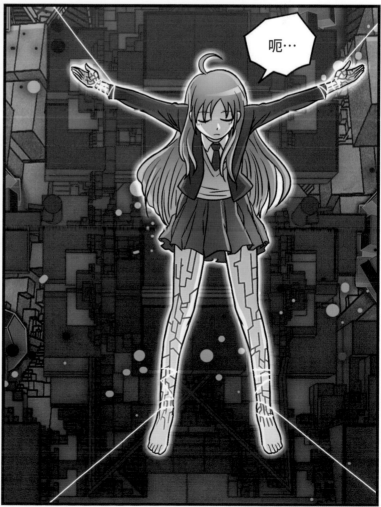

呃⋯

啪噠

啪噠

咻

您來了，
X-Bug大人。

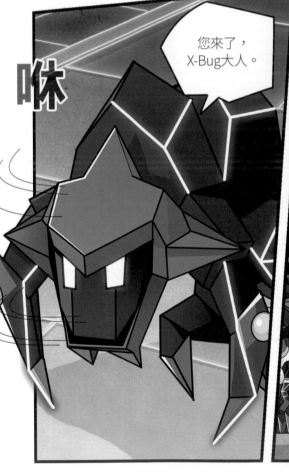

事情進行得
怎麼樣了？

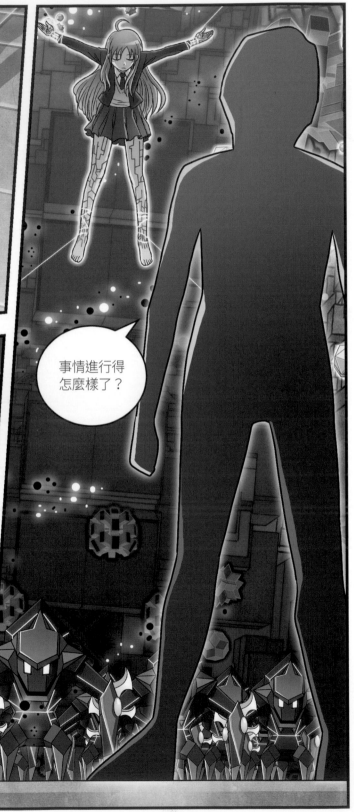

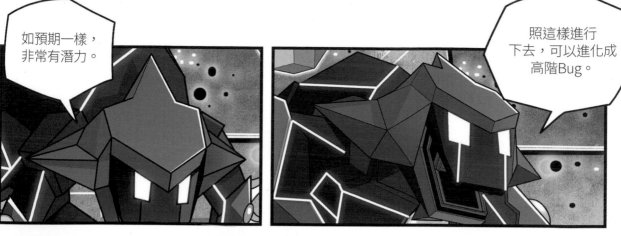

如預期一樣，非常有潛力。

照這樣進行下去，可以進化成高階Bug。

嗖一

很好，一切都照著計畫進行。

這時候，康民⋯

嘰一

吵雜

吵雜

吵雜

祕密武器⋯

啪噠

啪噠

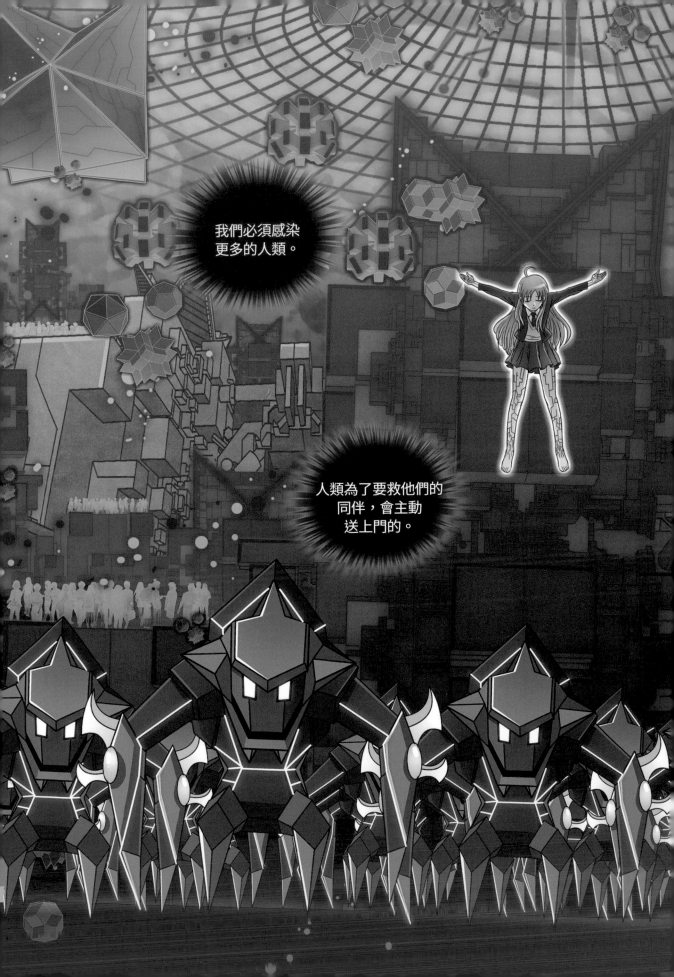

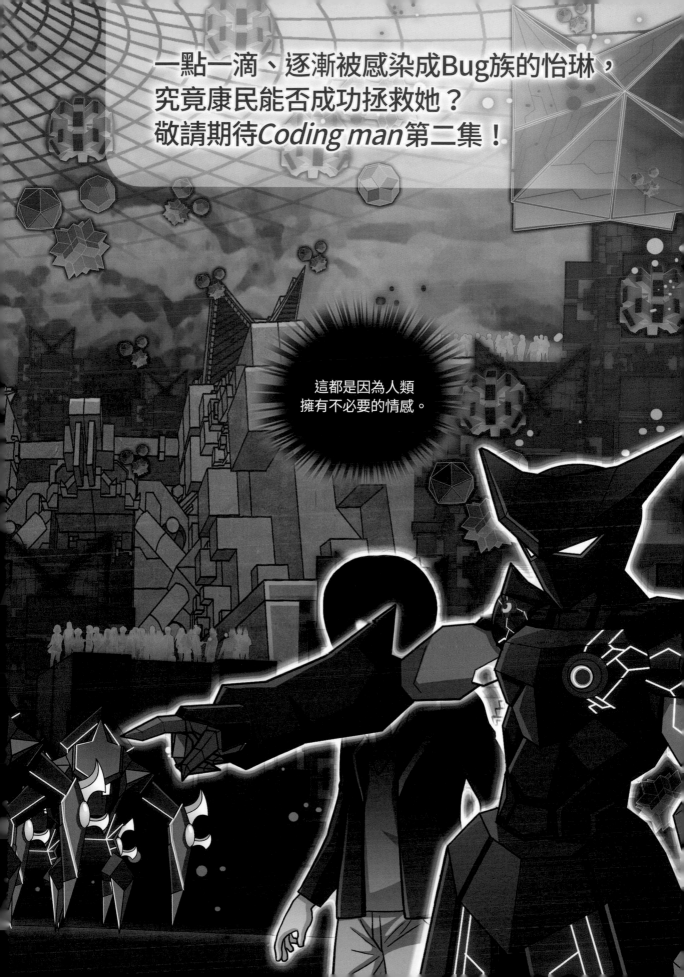

笨蛋電腦？

Coding是什麼？

本書第12頁

在寫程式時如果出現錯誤，就被稱作是「bug」。

電腦聰明得就像知道全世界的知識一樣，但事實上，電腦無法理解人類的話。對它們來說，它們有屬於自己的語言，所以我們需要coding，也就是將人類的語言用電腦能夠理解的方式輸入的意思。

若再更廣義地討論coding，它其實就和程式設計的概念一樣。要寫程式的話，就要想出「A出現的時候將B帶過來」、「C狀況發生時，處理A」這樣的結構，然後用電腦能夠理解的語言輸入，這個必經的過程叫做coding。

Coding和電腦

本書第27頁

只要使用平板，就可以不受場所限制地使用電腦了。

人類透過coding就可以和電腦溝通。

不只是電腦而已，智慧型手機、平板電腦、掃地機器人、洗衣機等，幾乎所有的電子產品也都和coding有關。而且現在人工智慧、物聯網、智慧機器人、大數據等，以信息通信技術為基礎的電子產品也都非常發達。在未來，電腦對我們的生活勢必會有更大的影響，因此，coding的重要性也日漸被重視了。

Coding的重要性

Coding可以說是對電腦下指令。為了要能夠準確地下指令，我們必須要了解邏輯性、機械性的指令系統，然後透過這種溝通模式，可以提升我們面臨問題時，能夠更明智解決的能力。

Point

電腦只會照著人類的命令運作。

Coding是電腦和人類的溝通方法。

所有的電子產品都是按照人類輸入的編碼運作的。

電腦無法自行思考。

Coding也可以說是程式設計。

Coding小測驗

答案與解說：168頁

1. 下列選項中，何者是不需要coding的機械？

① 　　② 　　③ 　　④

2. 請選出下列敘述中錯誤的選項。

① 史帝夫：Coding廣義來說和程式設計是一樣的。

② 秀浩：掃地機器人是需要coding的。

③ 麥可：為了要能夠更加地應用電腦，必須學習coding。

④ 波比：只要一直教它，電腦就會聽得懂我的話。

對人類而言，穿上襪子然後再穿上鞋子是非常簡單且自然的行動。

但是，若要讓電腦知道這些事情該怎麼做呢？

「先穿上襪子再穿上鞋子」是真，

「襪子不是穿在手上，而是穿在腳上」是真，

「把左腳鞋子穿在右腳上」是假等等，

必須把這些看起來很理所當然的行動和判斷一一輸入電腦才行。

二進位制

Smile手錶利用二位數字來傳達訊息。

電腦是像這樣利用有無收到電子信號來區分「真」與「假」的，如果有電子信號的話就是「1」，沒有的話就是「0」，也就是說，電腦是把所有的信號都轉換成二進位，然後記憶起來。

在二進位中，使用數字0和1來表示信號的最小單位被稱作bit，這樣的數字系統我們稱作二進位制。

Bit

讓我們來了解看看電腦是如何使用bit的吧！

我們把電子信號用燈泡來表示。

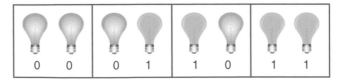

燈泡亮的情況是1，燈泡不亮的情況是0，

也就是說，兩個燈泡分別可以表示00、01、10、11這四種情況。

只要燈泡的數目越多，能夠表示的情況數也越多，

電腦系統的數量系統就和這個很類似。

十進位制

我們使用的十進位制，其實可以表示更大的數量，但為什麼電腦卻選擇了那麼麻煩的方式呢？原因是「雜訊」（會妨礙機械的電子信號）。為了在電腦迴路中，能夠把不必要的電子信號降到最低。萬一，在電腦上使用十進位制的話，各階段的差異減少，而識別電子信號的錯誤機率就會提高。

Ｐoint

電腦用來表示信號的最小單位被稱作bit。

電腦是使用二進位制的。

電腦是把所有的信號都轉換成二進位制，然後記憶起來。

在二進位制中，有電子信號的話是1，沒有的話是0。

Coding小常識　電腦的Code、Bug和Debug

對電腦下指令這件事，通常被稱作是編寫code或是編碼。編碼必須要簡潔、明確，程式才能順利地執行。

如果編碼錯誤的話，在執行程式的時候發生錯誤，就被稱作是bug。

找到編碼的錯誤並修正，則稱為debug。萬一各位在使用任何程式時，發現了錯誤，請按下「bug通報」按鈕告訴電腦工程師。

喊喊喊
本書第34頁

*非法靠近並侵害電腦網路的安全保護系統，這樣的人被稱為「駭客」。

和電腦對話

我們不是有提到過,電腦是用二進位制來識別有無電子信號的嗎?
就像人類有自己的語言一樣,電腦也有電腦語言。

熟悉這個語言並和電腦溝通這件事被稱作程式設計,然後做這件
事的人被稱作程式設計師。

機器語言

用0和1構成的二進位制對電腦下指令,電腦可以直接讀取並接收,
這就叫做機器語言。

1000	1011	0100	0101	1111	1000
1000	0011	1100	0100	0000	1100
0000	0011	0100	0101	1111	1100

組合語言

但是,對人類來說要讀懂機器語言是很困難的,而且下命令時,所
使用的句子長度,也只會越來越長。所以,將只用0和1所構成的機
器語言轉換成人類可以輕鬆讀懂的語言就是組合語言。

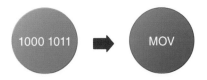

這樣雖然還是很難看懂,但比起完全的機器語言,距離感減少了很
多吧?

高階語言

程式設計師漸漸地創造出讓我們能夠簡單理解的電腦語言，C語言、Java、Python等程式語言就是如此。

在這之中，C語言是為了在電腦前工作的程式設計師所開發的，因此擁有最強大的系統操縱效果；Java是適用於圖形表現上；而Python則是因為它有多樣的表現方法，因此它的指令長度會是最短的！

從組合語言到C語言，雖然都是為了讓人們能更輕易理解程式語言而開發的，但由於電腦仍然只能理解機器語言，因此在和電腦對話的時候，將組合語言翻譯成機器語言的「彙編程序」，以及將C語言翻譯成機器語言的「編譯程序」等，就都非常重要了。

C語言

1971年美國Bell研究所開發的系統程式語言，可以很簡潔地利用它來寫程式，而且大部分的Unix操作系統都是用這個語言開發的。

Java

比C語言更加的簡略、簡單，網絡功能更容易能實現，是在網路上最廣泛使用的程式語言。

Python

以C語言為基礎的高階語言，文法比起其他的程式語言簡單，表現的句構也和人類對話的模式相同，因此對初學者來說更容易學習。

Point

用電腦的語言來寫指令這件事，通常被稱為coding或是程式設計。

程式語言有C語言、Java、Python等這幾種。

電腦只能讀懂機器語言。

電腦不是直接地理解程式語言，因此編譯這個過程十分重要。

積木型程式語言

本書第85頁
蕾伊卡正在編輯電腦程式。

我們都可以訓練出,透過程式設計找出並解決問題核心的能力,只是對程式語言會感到陌生及困難。

積木型程式語言

因此,為了因應這個狀況而開發的東西就是積木型程式語言,美國麻省理工學院MIT所開發的「Scratch」,還有韓國開發的「Entry」是目前的代表。

積木型程式語言比起一般的程式語言來的單純,也就是利用組裝積木的方式,將想法按照順序把程序積木組合起來。但是,要在眾多積木中選出自己需要的積木,並且合理地將它們組合起來,這是需要審慎思考及判斷的。因此,為了讓孩子們學習邏輯性思考,積木型程式語言是很常被使用的。

Scratch

本書第44頁
康民的眼中可以看到「Scratch」的指令積木。

首先,Scratch!

美國MIT開發的教學用程式語言Scratch,讓即使沒有專業知識的人,也可以輕鬆學習程式設計。

Scratch目前大約有150個國家在使用,且已經支援超過40多種語言了,使用者還能將成果上傳到社群平臺與眾人分享並進行交流。

Entry

接下來，Entry！

韓國開發的Entry，現在已經有韓文、英文以及越南文等語言。因為Entry部分積木或選單是Scratch所缺乏的，所以相較之下，Entry的成品會更加豐富，當然，有些功能也是Scratch才有，但Entry沒有的。

實用的網站

Code.org正在舉行一周一小時的coding學習活動。

以下介紹幾個對學習coding有幫助的網站：

1. Entry playentry.org
2. Code.org code.org
3. Samsung Junior Software Academy www.juniorsw.com
4. Naver 和軟體玩吧 www.playsw.or.kr
5. Web社區 www.webdongne.com
6. Open Tutorials opentutorials.org
7. 開放式軟體教育中心 olc.oss.kr
8. 初等計算機運算教師協會 hicomputing.org

Coding小測驗

答案與解說：168頁

■ 以下敘述正確的請選O，錯誤請選X

1. 積木型程式語言只有Scratch和Entry兩種而已？（O，X）

2. Scratch或Entry都一定要加入會員才能使用？（O，X）

3. Entry比起Scratch支援更多種的語言？（O，X）

4. 積木型程式語言的使用，對創意及邏輯性的培養有正向的幫助？（O，X）

加入Scratch

在42頁，那些只有康民能看見的積木，就是程式指令積木。康民也加入了Scratch(62頁)，Scratch和其他積木型程式語言對各位學習coding會有很大的幫助。

一起加入Scratch看看吧！(註：本書採用Scratch 2.0版本)

▲進入首頁
(https://scratch.mit.edu)

▲申請帳號

■ ID是什麼呢？

--

■ 有好好的記住密碼嗎？

--

■ 在Scratch的網站上逛逛，然後想想看以後要做什麼樣的專案。

▲Scratch的探索選單

掌握問題

104頁的康民面臨一個很嚴重的問題,並且身處於困難的狀況中,然後,為了要解決問題,他開始去了解為什麼會發生那樣的事情。

雖然解決問題非常重要,但是如果無法準確掌握整個問題,是沒有任何意義的。

右邊是洗衣機器人在處理待洗衣物的程序圖,請回答以下問題並且思考看看整個問題的狀況,並創造出自己想要的結果。

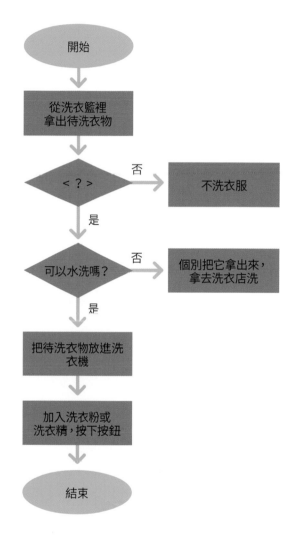

■ ＜ ? ＞ 中應該填入什麼問題呢?

■ 如果沒有要清洗全部衣物的話,
　＜ ? ＞ 中應該填入什麼問題呢?

分辨真假

在112頁，Smile是把真設定成「1」、假設定成「0」。

雖然很簡單明瞭，但是分辨真假的這個過程和後續產生的重要資料可說是緊密相連。

首先，仔細地閱讀下列的條件。

> 條件❶ 三位朋友的血型分別是A、B、O型。
> 條件❷ 三位朋友之中只有一位所說的是真的，其他兩人說的都是假的。

> 康民：我是B型。
> 煥希：我以為我是O型，但其實我不是。
> 泰俊：我不是B型。

煥希所說的是真的，請將正確的選項圈出來，或是在括弧中填上正確答案。

■ 如果煥希說的是真的，那麼煥希的血型是（　）型或是（　）型。

■ 根據條件❷，康民所說的是（真；假），泰俊所說的是（真；假）。

■ 因為康民所說的是（真；假），所以他不是（　）型。

■ 因為泰俊所說的是（真；假），所以他是（　）型。

■ 根據條件❶，泰俊如果是（　）型，煥希是（　）型，康民是（　）型。

	康民	煥希	泰俊
真；假	（　）	真	假
血型	O型	（　）型	（　）型

思考順序

在114頁，Smile是按照事先輸入的順序來處理事情的機器，也就是說，coding是對電腦分階段下指令，然後電腦照著指令執行。必須依照順序下達指令的觀念，在coding的基礎學習中是非常重要的一件事，如果順序錯誤的話，電腦就會出現錯誤。

請參考想法1、2、3，將下面的圖片按照事情發生的順序排好，以編號填寫在格子內。

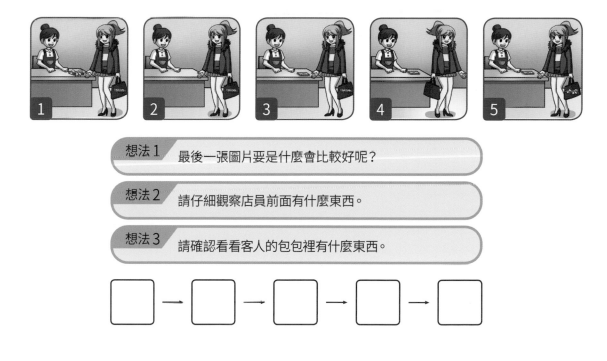

想法 1　最後一張圖片要是什麼會比較好呢？

想法 2　請仔細觀察店員前面有什麼東西。

想法 3　請確認看看客人的包包裡有什麼東西。

☐ → ☐ → ☐ → ☐ → ☐

■ 試著按照自己訂下的順序來說說看故事吧！
這樣做的話可以知道這個順序是否是正確的。

157頁

1. ③ 椅子
 ➡椅子上沒有電腦程式運作。
2. ④ 波比
 ➡電腦無法聽懂人類的話，如果要和電腦溝通，要使用電腦的語言。

163頁

(1) ✗
 ➡積木型程式語言有很多種，其中具有代表性的是Scratch和Entry。
(2) ✗
 ➡不用加入會員，只要下載離線編輯功能，即使在沒有連接網路的情況下也可以使用。
(3) ✗
 ➡現在Entry支援韓文、英文和越南文，而Scratch支援40多國的語言。
(4) ○

165頁

■例　待洗衣物是白色的嗎？、待洗衣物是襪子嗎？、待洗衣物是溼的嗎？
■例　沒有待洗衣物了嗎？
 ➡若是還有任何一件待洗衣物的話，回應就會是「否」，然後就會變成不是清洗所有衣物的情況了。

166頁

(按照問題的括號順序)
A、B / 假、假 / 假、B / 假、B / B、A、O
 ➡因為煥希不是O型，而且煥希所言為真，則煥希的血型是A型或B型。
 ➡3位朋友中，只有一位所說的是真的，所以除了煥希之外的人所說的都是假的。
 ➡康民所說的是假的，所以他不是B型。
 ➡泰俊所說為假，所以他是B型。
 ➡因為3位朋友的血型分別為A、B、O型，所以泰俊是B型，煥希是A型，而康民就是O型。

	康民	煥希	泰俊
真、假	(假)	真	假
血型	O型	(A)型	(B)型

167頁

■ 3、2、1、5、4
■ 例　客人一來，店員就把桌上的錢收走，然後客人買了禮物，離開商店。

劉康民預告

在Coding man第二集，會和大家分享第四次工業革命、演算法、備份還有儲存裝置、格式化、資訊安全等故事。
而且還有更多樣的Scratch使用方法，敬請期待！